建築小學

磚瓦

樓慶西　著

目 錄

磚

磚的起源

20 世紀 20 年代，在北京西南房山縣周口店，我國考古學家發現了早期人類生活的遺址，在自然的山洞裏面，保留著人類的化石，還有許多石錘和用作砍斫、刮削的石器。考古學家將這時的人類稱為"北京人"，這些自然山洞就是距今七十萬年至二十萬年左右的"北京人"的生活場所 —— 人類早期的住宅。

在陝西西安東郊，考古學家又發掘出一處原始氏族社會聚落的遺址，它屬於仰韶文化時期，距今已有六千餘年。遺址位置在一條河流的東岸台地上，這裏有四五十座排列密集的住房，它們的形式有方形和圓形，都是處於地面以下，所以稱之為"穴居"。這些"穴"有深有淺，深者距地面八十厘米，淺者幾乎與地面持平，可以明顯地看出原始人類的住房由深入地面的穴居，逐步發展成半穴居，直至地面以上的建築。這些住房都由牆體和屋頂兩部分組成：牆體在地下的部分即為四周土壁，在地上的部分則用木料作骨架，其間填以枝葉、茅草，兩面抹泥成為木骨泥牆；屋頂均由樹幹、樹枝作架構，在上面覆以茅草和樹葉，有的還在表面抹一層泥土。考古學家根據遺址做出了這些住房的示意圖。

在河南湯陰縣白營和河南淮陽縣都發現了屬於龍山文化時期的房屋遺址，它們都有五千年的歷史。在這些房址上都有用

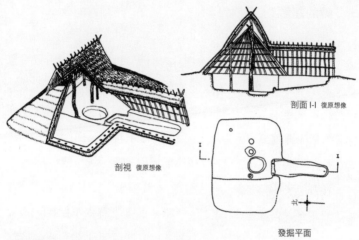

剖面 I-I 復原想像

剖視 復原想像

發掘平面

西安半坡村遺址住宅圖

土坯砌築的牆體，土坯外形不很規整，尺寸也不統一，有的長
二十至四十五厘米，寬十五至二十厘米，厚四至九厘米；也有
的尺寸較大，長四十至六十厘米，寬三十至三十八厘米，厚八
至十厘米。土坯之間用黃泥黏結，縫寬約一厘米，在牆體外壁
抹一層細黃泥；內壁在細黃泥之外，加抹草拌泥一層，再抹白
灰面。從這些遺存中可以看出當時製作土坯有三種方法：其一
是用泥土摔打成一塊塊土坯，所以外形、尺寸大小均不一致；
其二是用泥土在地上攤成片，再切割劃分為土坯，所以這些土
坯厚度相等，但長短不一；其三可能用模具將泥土壓製成大小
規格相同的土坯。

土坯雖然已經具備了磚的外形和磚在築造房屋上的作用，但它沒有經過磚窯燒製的過程，所以還不能稱為真正的磚材。從技術上講，燒製磚瓦和一般的陶器是用同樣的原料（即泥土）和同樣的工藝。火的使用是人類走向文明的重要一步，人們由食用生獸肉到吃上熟肉品；人們用泥土、窯火燒製出碗、罐、盆、壺等多種用品，使物質生活水平有了很大的提高，所以在仰韶文化時期的西安半坡村遺址中，可以見到專門燒製陶器的窯場。磚和瓦都是房屋上不可缺少的材料，它們和瓶瓶罐罐一樣，也是人們生活中必需之物，但是在半坡村遺址上卻見不到磚瓦的遺物。

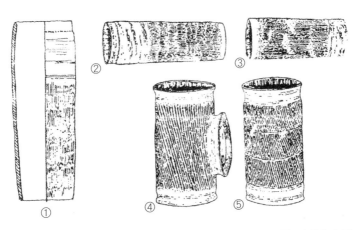

夏、商代陶水管

至今發現的用在建築上的最早的陶製構件是水管。在河南鄭州偃師、安陽等地的古代遺址中，都見過這種排水用的水管，它們都屬夏代晚期和商代的遺址，距今有三千多年的歷史。考古學家推論房屋上的瓦與水管有相同的形態，所以瓦在商代也應該已經產生和應用，但實物在稍後的陝西岐山縣周原建築遺址中才見到。真正的磚最早見於河南鄭州市二里崗戰國時期墓中，墓內用空心磚砌成陶棺，棺底和四周棺壁皆用空心磚圍築，只在棺上面蓋以木板，這些空心磚長一點二米，寬零點四米，厚零點一七米。從技術上講，空心磚製作比普通小磚還要複雜，它不會一開始就出現，在技術上必有一個發展的過程。普通磚製作較簡單，在房屋上的用處也多，築牆體、鋪地面都需要，所以從客觀需要和製作技術兩方面來看，人們能夠

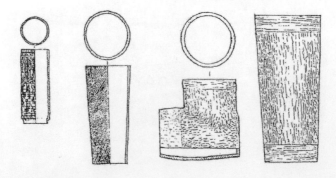

漢代陶管

製作各種生活用的陶器，應該也能製作出磚，至少磚與瓦應該同時出現，只因為早期陶器用具由於存放於地下墓穴之中，從而較好地保存到現在，而磚瓦都用在地面房屋上，它們隨著房屋的毀滅而消失，使我們未能見到早期磚的實物。

西周之後至春秋戰國時期，各地建築遺址顯示，這時已經有方形和長方形的鋪地磚、地下墓穴中的空心磚和砌牆體的小磚。秦漢在政治上統一了中國，大規模建造宮殿，需要大量的磚瓦材

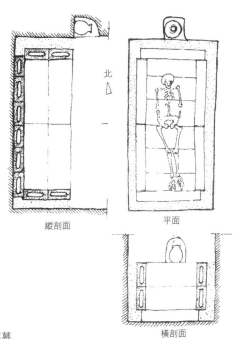

縱剖面　　　　　北　　平面

橫剖面

河南鄭州二里崗戰國空心磚墓

料，磚材成了房屋建造中的主要材料之一。

　　原始人類從山洞中走出來開始建造自己的住屋，由穴居到半穴居再到地面上的房屋，用土築牆，用樹木築房頂。隨著技術的發展，人們開始用木材作房屋架構，用磚瓦築牆蓋頂，而磚瓦也是以泥土為原料，所以在中國營造房屋離不開泥土與木材，故而人們將建造房屋稱為"土木工程"。直至現代，中國的大學裏有關建造房屋的專業仍稱"土木工程系"。

牆磚

對於一幢房屋來講，用磚最多的莫過於牆體。當木結構建築的框架完成後，四周用磚牆相圍，上面瓦頂一鋪，就形成了有實用價值的房屋空間。

（一）土坯磚

從五千年以前的建築遺址直至近代農村的房屋，都能見到土坯磚。它是最簡單的牆磚，用泥土做成磚坯經過晾乾後不

雲南騰衝安順鎮民宅

放進磚窯燒製而直接用作牆體，為了增加它們的強度，有時還在泥土中摻入稻草或紙筋。土坯磚製作成本低，省工省料省時間，在農村平民住房上常用來築造牆體。但它的缺點是堅固性差，抗壓性和防水性都不及普通磚材，所以，在築牆體時多用石料或普通磚作牆的下段，只在上段用土坯。

將磚坯放進磚窯，經過短時間燒製即出窯的磚仍保持黃土本色，在堅固性上介乎土坯樓與普通磚之間，可稱為"半土坯磚"。在我國新疆等少雨乾旱地區常用作牆體。新疆吐魯番有一座額敏清真寺，它的禮拜殿和宣禮塔（拜克樓）全部用此類磚砌造，當地工匠用這類簡單的磚，在宣禮塔上拼砌出十餘種不同形式的花紋，從而使造型簡潔的塔體表現出一種特殊的藝術感染力。

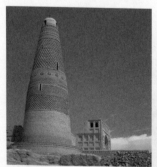

新疆吐魯番額敏塔

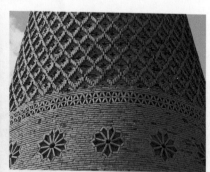

新疆吐魯番額敏塔局部

（二）青磚與紅磚

　　將磚坯放入磚窯，經過高溫燒製而成的磚呈青灰色，故稱"青磚"。我國大部分地區房屋皆用青磚砌造牆體。砌牆時將磚平放，層層疊加，其間用灰漿黏連而成實心牆體。由於中國房屋為木結構體系，牆體不承重，所以有的地區將磚豎立砌造成空心牆體，又稱"空斗牆"。這種砌法既節省磚材，又減輕了牆體重量。有的牆體下段實心，上段空心，不僅在結構上更為合理，也使牆體表面具有紋理的變化。

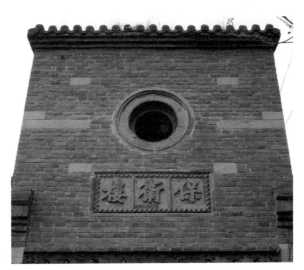

青磚牆

空斗牆

　　紅磚和青磚一樣，都由泥土作坯，進窯燒製而成，因為燒製的方法（如溫度、時間）不同而呈紅色，故稱“紅磚”。在福建、廣東一些地區可以見到用紅磚砌造的房屋牆體，當地祠堂、大宅第等比較講究的建築，所用的紅磚質地堅實，表面平整有光澤，有方形、長條等多種形狀，有的表面帶有花飾，也有的表面帶凸起的“卍”字等紋飾。工匠用這些紅磚有規則地砌築牆體，有時還用青石作窗框和邊飾，牆體下段用灰色石料作裙，這種用不同色彩、不同質感的材料組成的牆體既顯穩重，又不失華麗，成為這一地區建築所特有的裝飾。

上空斗下石料牆

上空斗下實磚牆

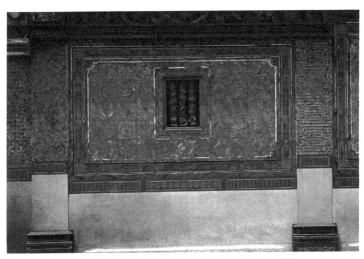

福建泉州楊阿苗寨紅磚牆

中國古代連續兩千餘年的封建王朝，歷代帝王都要建造自己的皇宮。為了表現王朝一統天下的威勢，都會花費巨大的人力、財力，使用最好的材料和工藝去建造這些宮殿。從如今留存下來的明清宮殿建築上，我們可以見到它們的牆體都是用青磚築造，但這種青磚不同於一般建築所用的磚材，它在用料、燒製、砌造方法上都與普通青磚不同。用作磚坯的泥土要求特別細膩，進窯燒製時間長，出窯後經過精選，只有質地堅實、磚身細密無空隙、磚體方整者才算合格正品。此類青磚在砌牆時需將朝外的一面打磨光潔，四邊平直，兩磚之間不留縫隙而緊密相連，所以這種牆體稱為"磨磚對縫"，牆面整體平整如鏡。

北京宮殿磨磚對縫牆

（三）城磚

　　磚除了用在房屋牆體之外，還大量用在城市的城牆上。中國古代城市，上至王朝都城，下至各地府城，為了保衛城市的安全，絕大多數都在城的四周築有城牆。高大的城牆最初都用土堆造，後來為了城牆的堅固才在土城牆外壁加砌磚材，故稱"城牆磚"，簡稱"城磚"。

　　各地城牆因關係到城市的安危，所以多屬各級朝廷直接領導或關注的工程，在質量上都有嚴格的要求。明太祖朱元璋取得全國政權後定都南京，開始大規模建造皇宮，在南京四周築起高大的城牆。明朝廷將都城城牆作為國家工程，由朱元璋下令在長江中下游各地設官窯、兵窯，統一燒製專用城磚，採用

北京明代城牆

"計田出夫"，即"擁有多少田地出多少天役"的辦法，由各地出勞力參與燒磚、運磚和築城工程。

　　為了保證城牆質量，除了統一城磚大小（長四十厘米、寬二十厘米、厚十厘米）外，還規定在磚上印刻製造城磚的府、縣，負責官員的姓名，磚窯所在鄉村的保甲長姓名以及燒窯工匠的姓名，以便於在城牆出現損壞時層層追查責任。這種制度確實保證了城磚的質量，使這些巨大的磚材"斷之無孔，敲之有聲"。因此，不少經歷千百年滄桑的古城牆至今仍安然屹立。江西贛州建於北宋時期的古城牆上，仍能見到印刻有"熙寧二年"（1069年）的宋磚和刻有"乾隆伍拾壹年城磚"（1786年）的清磚。

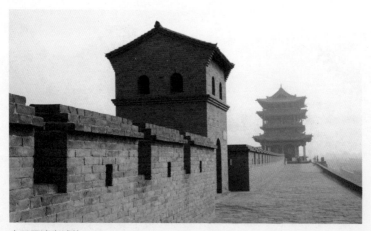

山西平遙古城牆

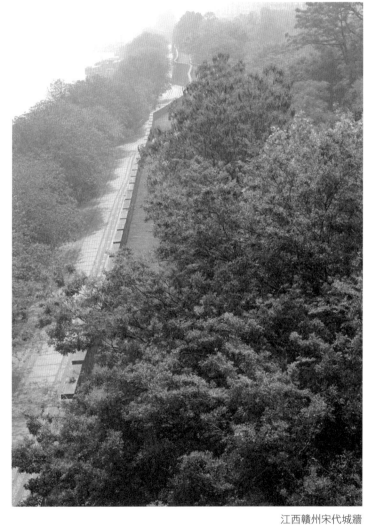

江西贛州宋代城牆

江西赣州古城宋代城砖　　　　江西赣州古城清代城砖

（四）貼面磚

中國古代建築就一幢房屋看，主要分屋頂、屋身與基座三部分，其中屋身部分佔主要位置，而且與人們最接近，而這個部分除門窗外就是磚牆。為了建築的美觀，古代工匠們從屋頂、屋身到基座都進行了不同程度的裝飾，其中牆體自然也成為重要的裝飾部分。不論是用青磚、紅磚還是土坯砌造牆體，工匠多採用同一種磚的不同砌築法，或兩種磚混用，或磚與石料合用等做法，達成一種有序的形式美，甚至像新疆吐魯番額敏塔那樣，用一種土坯磚拼砌出十多種花飾。為了進一步使磚牆具有美觀的外形，除了這種產生於結構自身的形式美之外，還經常在牆體表面貼一層有裝飾效果的薄磚，此種磚稱為“貼面磚”。貼面磚有大有小，有長有方，有單色也有彩色，在工匠手中可以在牆面上拼貼出各種花飾。

安徽績溪龍川村的胡氏宗祠是當地胡氏家族的總祠堂，規模大，裝飾講究，祠堂入口是一座五開間的牌樓式大門，兩側有八字形影壁相護，壁身磚築，表面貼長方形青磚，每一塊青磚上皆有“卍”字紋的白色磚雕，在深灰磚雕壁頂和淺色花崗石的壁座襯托下，使影壁造型端莊又富有人文內涵。

安徽涇縣地區可以見到一種表面帶紋樣的青磚，由深、淺兩種灰色組成形如雲紋、水紋般的紋樣，表面很平整，紋樣並

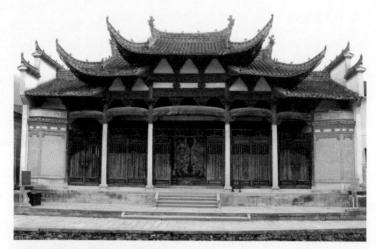

安徽績溪龍川村胡氏宗祠大門影壁

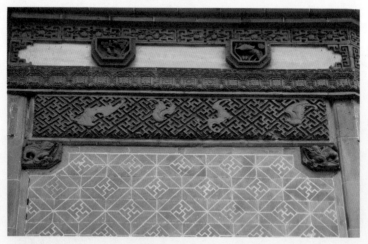

安徽績溪龍川村胡氏宗祠大門影壁壁頂

無規律，每一塊都不相同，形狀有長方形和正方形兩種。它們貼在房屋牆體表面，遠觀一片青灰色，近看有千變萬化的自然花紋，具有很好的裝飾效果。

安徽績溪龍川村胡氏宗祠大門影壁壁身

安徽涇縣農村住宅牆

安徽涇縣農村住宅牆面磚

我國新疆地區的伊斯蘭清真寺都保持著阿拉伯伊斯蘭教堂的原始形態——圓拱頂的禮拜堂、帶有尖券的門廊和高聳的宣禮樓，它是供教堂主持人阿訇每逢週五禮拜日，登高呼喚教徒們前來禮拜的專門建築，因為這種呼喚名為"叫邦克"，所以又稱"邦克樓"。樓形細高，有如佛寺中的佛塔，成為清真寺中標誌性的建築。因為它高，而且居於清真寺大門兩側，位置顯要，因而成了裝飾的重點。

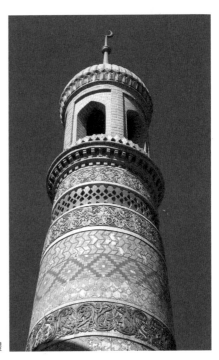

新疆喀什清真寺邦克樓牆體

這類邦克樓不但出現在每座清真寺中，而且也常常出現在重要的名人墓地、紀念建築上。為了裝飾美化這種高聳的塔樓，在它們的表面往往多用貼面磚，許多清真寺的拜克樓用長方、菱形、六角龜背紋形的貼面磚拼砌成各種幾何紋形，在色彩上常見的有黃藍二色，以顯示純潔、清澈的環境特色。新疆喀什學者、詩人玉素甫·哈斯·哈吉甫的陵墓，在大門兩側和

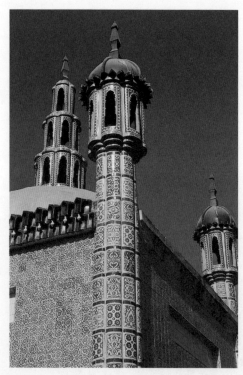

新疆喀什玉素甫·哈斯·
哈吉甫陵墓牆體

我國新疆地區的伊斯蘭清真寺都保持著阿拉伯伊斯蘭教堂的原始形態 —— 圓拱頂的禮拜堂、帶有尖券的門廊和高聳的宣禮樓，它是供教堂主持人阿訇每逢週五禮拜日，登高呼喚教徒們前來禮拜的專門建築，因為這種呼喚名為 "叫邦克"，所以又稱 "邦克樓"。樓形細高，有如佛寺中的佛塔，成為清真寺中標誌性的建築。因為它高，而且居於清真寺大門兩側，位置顯要，因而成了裝飾的重點。

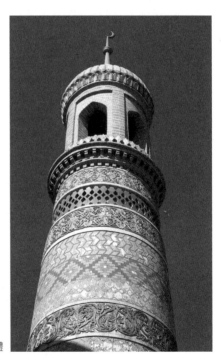

新疆喀什清真寺邦克樓牆體

這類邦克樓不但出現在每座清真寺中，而且也常常出現在重要的名人墓地、紀念建築上。為了裝飾美化這種高聳的塔樓，在它們的表面往往多用貼面磚，許多清真寺的拜克樓用長方、菱形、六角龜背紋形的貼面磚拼砌成各種幾何紋形，在色彩上常見的有黃藍二色，以顯示純潔、清澈的環境特色。新疆喀什學者、詩人玉素甫·哈斯·哈吉甫的陵墓，在大門兩側和

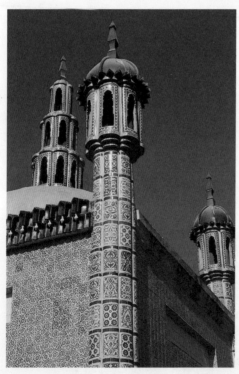

新疆喀什玉素甫·哈斯·
哈吉甫陵墓牆體

陵墓四角都有高聳的"邦克樓"。這些邦克樓連同整座陵墓建築的外牆，都貼以帶藍色花紋的白瓷磚。各種幾何紋、花草紋的瓷磚相互交錯地排列在塔樓和牆體上，形成一種肅穆的氣氛，表現出一位學者思想的純潔與深邃。

用同一色彩或多種色彩的貼面磚，只能在牆體表面表現出較簡單的色彩和形式之美，為了能夠進一步表現出更多的人文含義，就要以帶有雕刻的貼面磚進行裝飾。我國山西省煤資源十分豐富，自古以來燒製磚瓦的手工業很發達。當人們走進古代晉商留下來的住宅大院時，可以發現在這些富有商賈的家中，除了滿目的青磚青瓦之外，還處處見到磚雕裝飾。有在磚牆頂簷部分的帶狀裝飾，用雕刻有"卍"字紋、迴紋、捲草紋的磚橫向連成條狀放在牆頭，有的還在簷頭下用面磚拼出垂柱

山西晉商大院磚牆簷裝飾

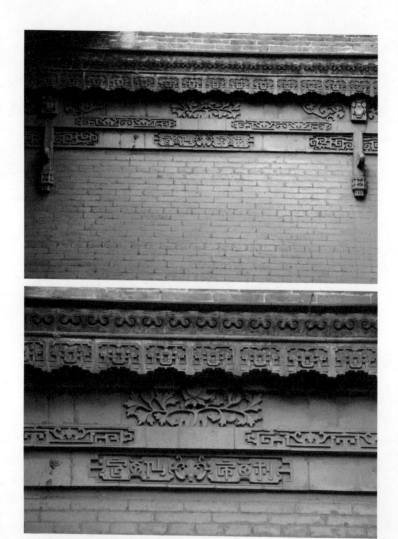

山西晉商大院磚牆簷裝飾（組圖）

和柱間樑枋，樑枋上還有蝙蝠、迴紋、花草等雕飾，這些條帶形的裝飾使大片平素的磚牆有了生氣。還有在房屋門窗之間的牆面上用貼面磚拼砌出梅花與喜鵲的畫面，和博古架上陳設著香爐、花瓶和盆景的器物畫面。

山西晉商大院主要廳房一般為兩層磚房，上層為木結構帶前廊，廊柱間設欄杆，還有的在單層房屋平屋頂四周也設立具有欄杆作用的矮牆，俗稱"女兒牆"。這類欄杆和女兒牆均為磚築，在外側表面用有雕刻的貼面作裝飾，上面有草龍、拐子龍、鳳、鳥等動物；有牡丹、蓮荷、青竹、蘭草等植物；有鼎、瓶和表示八仙的寶劍、竹板等器物。這些雕飾有的組成長條的

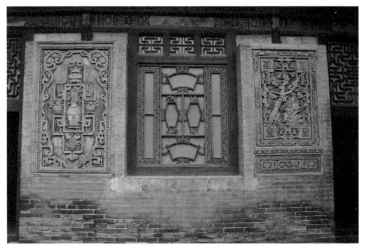

山西晉商大院牆上裝飾

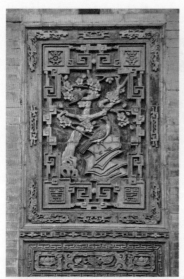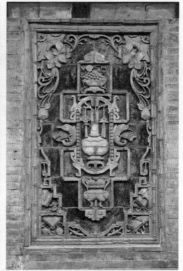

山西晉商大院牆上裝飾（組圖）

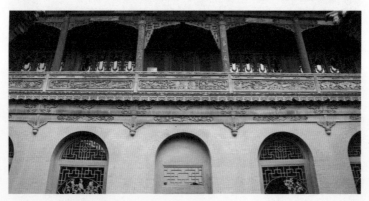

山西晉商大院磚欄杆裝飾（1）

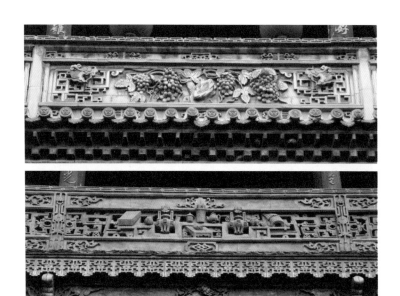

山西晉商大院磚欄杆裝飾（2）

邊飾，有的組成成幅畫面，使這些欄杆、女兒牆成為陳列在磚牆上的磚雕藝術品。

　　古代房屋兩端的牆稱"山牆"，因為房屋門、窗多在正面和背面，佔據了相當一部分牆面，所以兩端牆成為房屋主要的牆

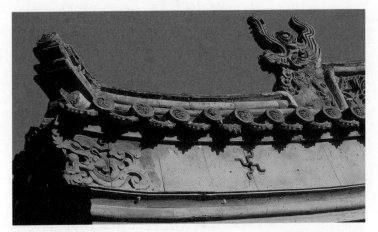

房屋山牆磚博風板裝飾

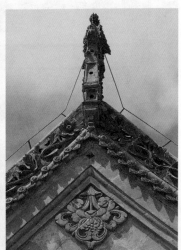

房屋山牆磚裝飾（組圖）

面。古代工匠自然不會忘記對它們的裝飾。因為房屋木結構形成了前後兩面坡屋頂，所以山牆的上部分呈三角形，在山牆上端三角形的邊沿，工匠用貼面磚做出木結構屋頂兩頭人字形博風板的式樣，在博風板的兩頭雕出口銜寶珠的龍頭或者植物捲草紋樣，在人字形頂端木結構的垂魚處也用雕有捲草紋的面磚作裝飾。

山牆正面的上端與屋頂出簷相連處稱為"墀頭"，墀頭雖不大，但位置顯著，所以也成為重要的裝飾部位。常見的形式是將它們做成基座的式樣，上下枋之間有的在實心上雕出福、祿、壽、喜等文字；有的用透雕雕出獅子、花草、觀音等形象。小小的墀頭經過工匠的磚雕裝飾，與房屋正面木樑枋、木門窗上的裝飾一起，將建築打扮得十分華麗。

山西晉商的住宅規模大，每一組多為前後兩進院落，第一進的大門多開設在房屋磚牆上，第二進的院門多為獨立門座。這些住宅的院門在門洞之上，多帶有磚雕裝飾的門頭，用面磚貼在牆體表面組成垂柱和樑枋；上面有動物、植物和器物裝飾，有的在內院門的左右兩側還各立一座小影壁，壁身上也有磚雕裝飾。

影壁是一座獨立的牆體，它多立於一組建築群體的大門內外，以起到顯示和遮擋視線的作用。因為它的位置正好與進出大門的人打照面，所以又稱"照壁"。它是人們進出建築首先

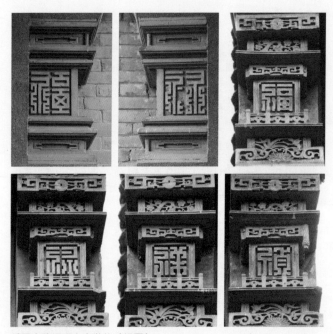

房屋山牆埒頭文字裝飾（組圖）

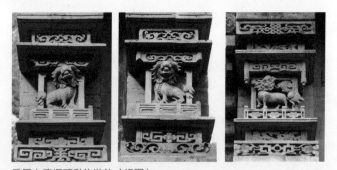

房屋山牆埒頭動物裝飾（組圖）

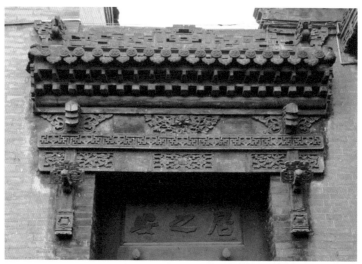

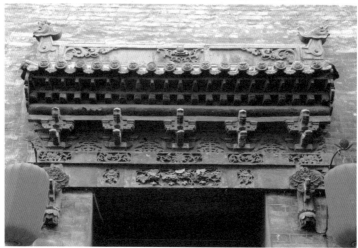

山西晉商大院內院牆門門頭裝飾（組圖）

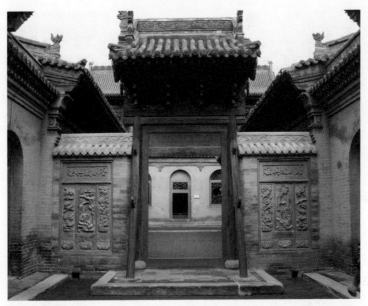

山西晉商大院內院門

見到的景象，所以也成了裝飾的重點，成為宣揚、顯示建築主
人之人生理念的重要場所。在山西晉商大院中，處處都可以見
到這種影壁。影壁分為壁頂、壁身與壁座三部分，裝飾集中在
壁身部分。在一般的宅院門前影壁上用方形面磚平鋪壁身，中
央有一浮雕的 "福" 字，或者一幅蓮荷與仙鶴，或鯉魚跳龍門
的雕刻。在較大的宅門或者祠堂門前的影壁上，雕刻也會複雜
和講究一些，一幅由松樹、梅花、鹿、雲彩，山石組合的浮

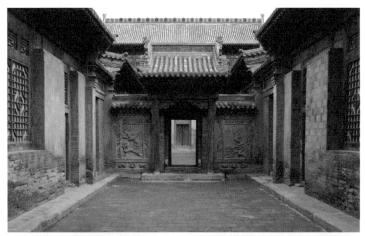

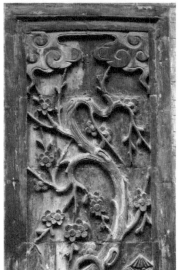
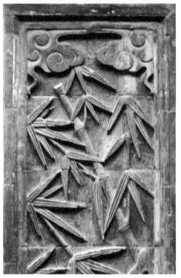

山西晉商大院內院門兩側影壁（組圖）

雕，兩側還用青竹和六角形龜背紋作邊飾。有的還用高雕的
獅子和透雕的山岩使裝飾更加凸出；還有用一塊面磚、一個
"壽"字，上下左右拼成《百壽圖》作壁身裝飾的影壁，黑底
金字，顯出華貴之氣。

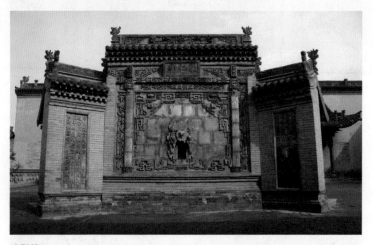

磚影壁

蓮荷、仙鶴影壁

鯉魚跳龍門影壁

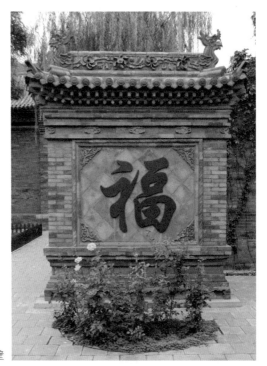

福字影壁

松、梅、鹿、雲影壁

獅子影壁

磚　　037

百壽影壁

我們在山西晉商大院建築牆體上看到的由貼面磚所構成的裝飾，除了增添了房屋的形象美之外，也表達了房屋主人的人生理念與情趣。建築藝術雖然與繪畫雕塑一樣，同屬造型藝術之一種，但是建築的形象主要決定於它的物質功能和所用的材料與結構方式。它不能像繪畫、雕塑那樣可以讓畫家、雕塑家隨意創造出所需要的形象，為了表達出某種人文內涵，只能採用一些具有特定象徵內容的形象，作為裝飾應用在建築上。縱觀我們在前面舉出的，出現在牆體雕刻中的諸多動物、植物、器物等形象，都具有自身特有的象徵意義。龍、鳳都屬神獸，具有神聖、吉祥之意；獅子為百獸之王，象徵著威武與力量；松、竹、梅為"歲寒三友"，屬植物中的高品，具有堅強不屈、不畏嚴寒的性格；蓮荷出淤泥而不染，居下而有節；仙鶴純潔、長壽；鹿性溫馴，而且與"祿"同音，象徵官祿好運；一幅蓮荷與仙鶴的磚雕，象徵"和（荷）合（鶴）美好"；魚為凡物，龍為神獸，一幅鯉魚跳龍門，象徵著凡人經過努力，可以躍過龍門

琴棋書畫磚雕

而入仕途；鼎、香爐、花瓶、盆景皆為文人喜愛之物，將它們陳列在博古架上，表示出文人的博古通今；琴棋書畫表達了文人嚮往的生活內容，如此等等。這些形象出現在山西晉商大院房屋上，反映出曾經顯赫一時的晉商不僅善於斂財、理財，還極力使自己成為有文化的儒商。

這些帶雕刻裝飾的磚在製作上自然比普通磚複雜，工匠必須在磚坯上首先雕刻出所需要的動物、植物、器物等形象，然後入窯燒製成磚。如果是大片的，如在影壁壁身上成幅雕

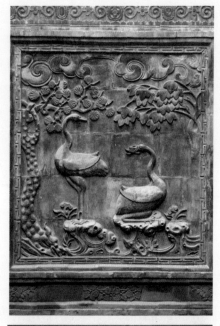

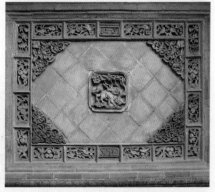

影壁面磚拼裝的壁身（組圖）

刻，那麼需要做出與大幅裝飾同等大小的泥坯，工匠在泥坯上進行形體雕塑，然後將泥坯分割成若干小塊入窯燒製，待出窯後將這些小塊磚按序號拼裝到影壁壁身上，所以仔細觀察此類大幅磚雕，可以看到小塊面磚之間的接縫。

（五）琉璃磚

在泥土製成的磚坯表面塗一層特製的釉料，進窯經過長時間高溫燒製而成的磚，會擁有一層堅硬有光澤、帶顏色的表皮，因其外觀近似琉璃寶石，所以稱其為"琉璃磚"。用不同成分的釉料塗在磚上，可以燒出不同色彩的琉璃磚，常見的有黃、綠、褐、白、藍諸色。琉璃磚質地堅硬，表面光澤不怕日曬雨淋，色彩鮮豔而不會褪色，比普通磚更加優越，但是它製作技術複雜、成本高，所以只用在比較高級的建築上。

北京明、清宮殿建築群中可以見到這樣的琉璃磚。紫禁城主要殿堂太和殿正面檻窗下的檻牆表面，就嵌有六角龜背形的琉璃磚；紫禁城後宮三大殿下的台基四周欄杆全部用黃綠二色琉璃磚砌造。宮城內一些重要的影壁也全部或部分用琉璃磚貼在表面作裝飾。

後宮遵義門內一座影壁，壁身全為黃色琉璃磚，在四角用黃綠二色組成琉璃花卉，中心是一幅雕刻畫面，綠色的水浪，荷葉蓮蓬和黃色的荷花，一對白色鴛鴦游弋在水中。遵義門是

北京紫禁城太和殿檻牆

北京紫禁城後宮三大殿琉璃磚欄杆

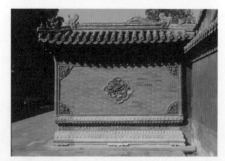

北京紫禁城遵義門內琉璃影壁

皇帝寢宮養心殿的大門，迎門影壁上這樣一幅鴛鴦戲水的裝飾自然是十分合宜的。

　　紫禁城寧壽宮皇極門前一座大型九龍影壁，更充分應用了琉璃磚的特點：九龍壁高三點五米，寬達二十九點四米，壁身上九條神龍飛舞騰躍於水浪和雲山之間，九條龍身分別為黃、紫、白三色，綠色的水浪，藍色的雲紋，所有景物都預先在壁身泥坯上雕塑成形，分別塗上不同的釉粉，然後分割成二百七十塊小型泥坯，待燒成琉璃磚後再按序號仔細地砌裝到壁身磚體上。建造於清乾隆三十六年（1771 年）的九龍壁，歷經二百多年的日曬雨淋，如今仍完好無損，琉璃磚表面仍然那麼明亮，色彩鮮麗，顯示出我國古代在琉璃磚製作和安裝上的高超技藝。

　　除了皇家的宮殿建築外，在一些重要寺廟前還可以見到一種琉璃牌樓。此類牌樓實際上是磚築的，在表面安裝貼面

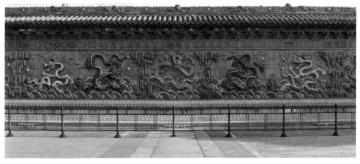

北京紫禁城九龍壁

琉璃磚作為裝飾，所以稱"琉璃牌樓"。常見的是用黃綠二色琉璃面磚，組成立柱、樑枋、斗拱等仿照木牌樓的構件，貼在磚體上，琉璃牌樓的特點是造型渾厚、色彩絢麗，經久而少變化。

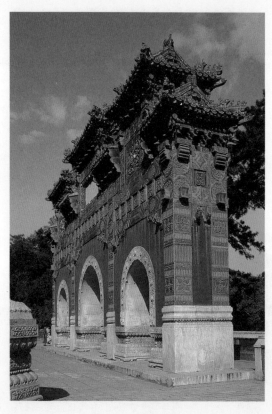

北京香山昭廟
琉璃牌樓

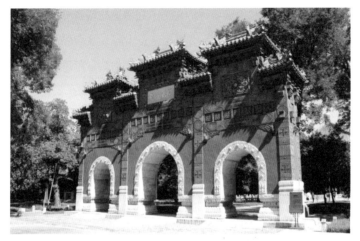

北京國子監琉璃牌樓

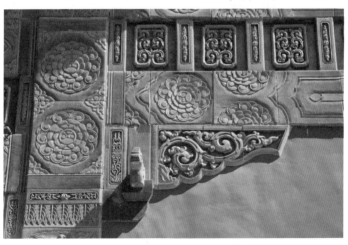

北京國子監琉璃牌樓局部

少量佛塔也利用琉璃磚的優點，在磚造的塔身外表貼以琉璃磚，因而被稱為"琉璃塔"，如北京香山靜宜園和頤和園內的佛寺各有一座多層樓閣型的琉璃寶塔。它們和北京紫禁城的九龍壁一樣，經歷數百年滄桑歲月，依然顯得華麗而多姿。

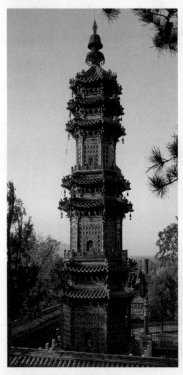

北京頤和園花承閣琉璃塔

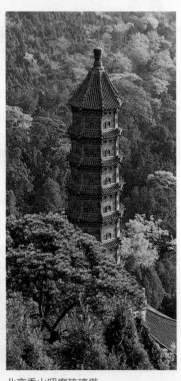

北京香山昭廟琉璃塔

畫像磚

（一）畫像磚的產生

畫像磚，顧名思義，即在磚的表面有雕刻畫像的磚。在各地發現的原始社會早期的磚，無論是尺寸較大的空心磚還是較小的實心磚，表面都沒有畫像。目前發現最早的畫像磚是在戰國晚期的墓室中，至漢代，大量的畫像磚才出現在各地的墓葬中。

在墓室中出現畫像磚，與中國的厚葬制有關。中國古代的生死觀認為，人的死亡只是物質身體的消亡，而靈魂仍存，只是進入另一個世界生活，人們將這一世界稱為“陰間”，而現實的世界為“陽間”。陰間的生活比陽間的生活更長久而永遠，所以有“視死如生”、“死即永生”之說。人們希望另一世界的永生生活應該和現實生活一樣美滿，甚至更加美滿，而陰間生活的場所與環境就是墓室，所以在墓室中也有前室與後堂，後堂左右兩側還有耳房，佈局如同生前的住房，墓室中還擺設著瓶瓶罐罐等生活用品。中國封建社會講究以禮治國，而孝道始終是禮制中重要的內容，所以也有“以孝治天下”之說，這種孝道更加促進了厚葬制。為了對死去的長輩盡孝，要讓死者穿最好的衣服，佩戴金、銀、玉飾，用眾多的泥俑為長者服務，用多層樓閣的明器供長者居住使用，同時也用雕刻裝飾墓室四周，營造出華麗的生活環境，這就是畫像磚產生的客觀基礎。

漢代墓室示意圖

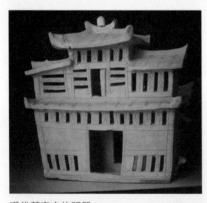

漢代墓室中的明器

秦王朝統一中國，結束了春秋戰國時期五百餘年的動亂，但秦朝只有短短十多年的歷史。漢王朝繼秦朝之後在中國實現了大統一，政治安定，經濟繁榮，厚葬之風得以進一步發展。除歷代皇帝都為自己興建宏大的陵墓之外，各王室、官吏、富人的墓室也追求華麗，所以畫像磚作為地下墓室最重要的裝飾，在漢代得到較普遍的使用，留存至今的特別多，這並不是偶然的現象。

（二）畫像磚的製作與規格

　　地下墓室有大有小，單一座墓室的四周墓牆又有兩側、兩頂端和墓門、門上券幾個部分的區別，所以墓室牆體的畫像磚也有長形、方形與楔形的區分。我國河南、山東、蘇北地區是漢代畫像磚尤其豐富的地區，在河南省發現的畫像磚有多種形狀和大小，如長方形空心磚的尺寸為長六十至一百六十厘米，寬十六至五十二厘米，厚二十厘米；小型磚為長四十三厘米，寬十三厘米，厚六厘米。

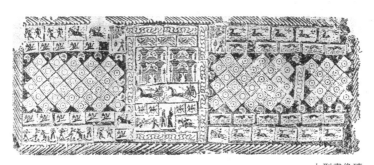

大型畫像磚

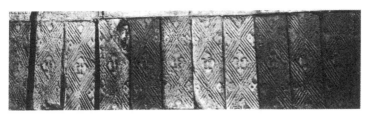

小型花磚

畫像磚的製造就是用泥土製成磚坯，放進磚窯經過高溫燒製而成。實心磚的泥坯製作比較簡單，較大型的空心磚坯需用泥土做成上下左右四片，然後黏合成框，再在泥框內四角糊泥土加固，空出中心的空隙而成為空心磚坯。

　　為了使墓室內四周墓壁上滿佈雕飾，需要讓每一塊磚面向墓室的一面都有裝飾雕刻，根據位置不同，有的在正面，有的在側面，有的只在磚的頂頭面雕出花飾。因為小型磚上只有側面或頂頭面上雕飾花紋，面積比較小，有的地方將這類磚只稱"花磚"而不稱"畫像磚"，磚上的裝飾都必須在泥坯上雕刻完成後再送進磚窯燒製。從雕刻技法看，最常見的是線雕，線雕又有陰線與陽線之分：陰線是用刻刀直接在泥坯上刻出畫像；陽刻通常是將圖像陰刻在木板上，用木板在泥坯上壓印，從而

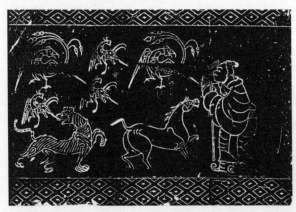

陰刻畫像磚

使線條凸出於泥坯表面。還有一種是浮雕，浮雕不論深淺都用
手工在泥坯上雕刻，或者用木刻壓印與手工雕刻相結合的方法
完成圖像的塑造。在北方的墓室中還有一種彩畫磚，是在磚的
表面或磚雕上用色彩表現圖像。

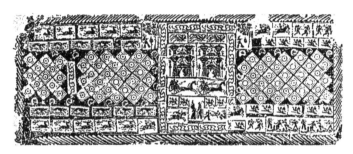

陽刻畫像磚

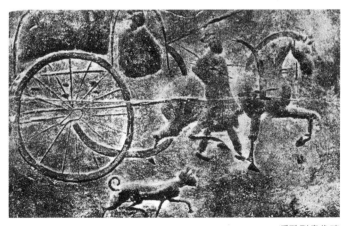

浮雕型畫像磚

（三）畫像磚上圖像的內容與價值

畫像磚作為裝飾圖像，所表達的內容離不開那一個時代，人們的物質生活與精神生活。人們希望死者能夠享受如生前一樣，甚至比生前更加美好的物質生活，所以在畫像磚上出現了農耕生活（如播種、收穫、採蓮、狩獵等）場面，手工業（如井鹽、推磨、舂米等）場面，反映富人生活的車馬出行、宴飲和亭台樓閣的場景。畫像磚上也有大量的動植物形象，它們都是人們常見常用、與日常生活緊密相關的，如動物中的馬、鷹、豬，植物中的蓮、梅、樹木、花草之類。

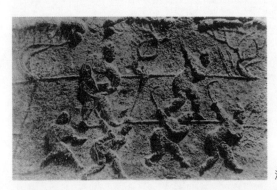

漢代畫像磚：播種

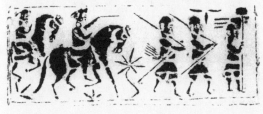

漢代畫像磚：車馬出行

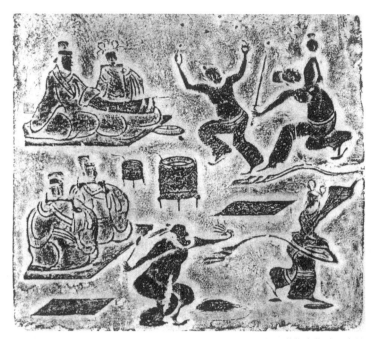

漢代畫像磚：宴飲

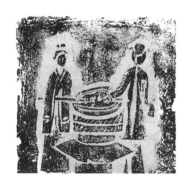

漢代畫像磚：推磨

人類早期在生活中遇到最大的災害，是自然界中雷雨、暴風、洪水之害和地震的襲擊，在還不能科學地認識和防治這些災害的情況下，很自然地產生了對天、地、山、川的畏懼心理，進而形成了對自然神仙的崇拜。人們嚮往著天國的神仙世界，於是在畫像磚上出現了天闕之門、仙人世界、神異動物，如伏羲、女媧等形象。

　　人們遇到的另一類禍害是四周兇猛禽獸的侵擾，因此同樣也產生了對一些禽獸的神化，所以在畫像磚上見到青龍、白虎、朱雀、玄武（龜）這四種人們稱之為“神獸”的形象，出現了雙鳳、三足鳥與鹿等瑞獸。隨著古人物質生活與精神生活

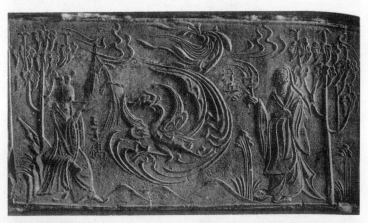

南北朝畫像磚

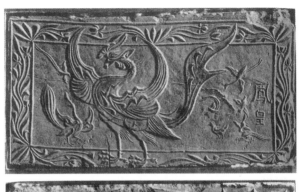

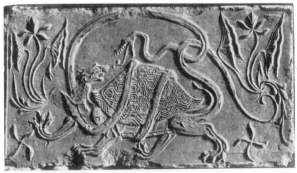

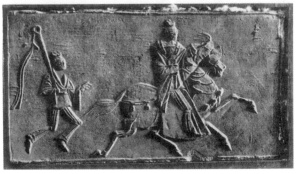

南北朝畫像磚
　（組圖）

的不斷提高與豐富，畫像磚上的圖像也會有相應的反映。如魏晉南北朝時期佛教盛行，畫像磚上出現了佛塔、飛天等形象。獅子在漢代自安息國傳入中國後，人們將它視為威猛與武力的象徵，於是獅子的形象也出現在磚上。

兩漢是中國古代封建社會的上升時期，漢王朝統一中國，經濟、文化都得到了很大發展。留存的文獻對當時的物質和精神生活多有描述，但由於時代久遠，能留存至今的實物十分稀少，甚至最具有條件留存的建築也是如此。當年在都城咸陽建造的龐大宮殿建築群早已蕩然無存，宏大的帝王陵墓只留下一座座巨大的土堆；講究的墳墓只能看見孤零零的墓前石闕。恰恰是在這些漢代畫像磚上，我們看見了當時一些建築的形象。這裏有平屋，也有雙層樓閣，還有雙闕連成的闕門；建築屋頂有單簷也有重簷的四面坡，屋簷下用斗拱支撐。漢代人們的生活場面當然不可能再現，但在畫像磚上可以見到當時的農夫在田間耕作和狩獵的場景，看見農夫手中的鋤頭、鐮刀和弓箭。

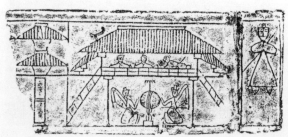

建築形象畫像磚

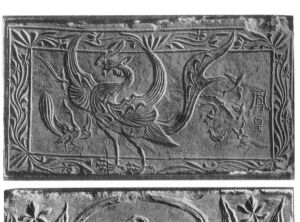

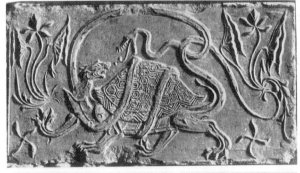

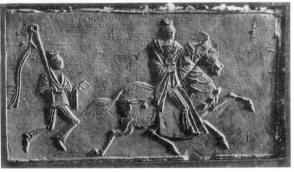

南北朝畫像磚
（組圖）

的不斷提高與豐富，畫像磚上的圖像也會有相應的反映。如魏晉南北朝時期佛教盛行，畫像磚上出現了佛塔、飛天等形象。獅子在漢代自安息國傳入中國後，人們將它視為威猛與武力的象徵，於是獅子的形象也出現在磚上。

　　兩漢是中國古代封建社會的上升時期，漢王朝統一中國，經濟、文化都得到了很大發展。留存的文獻對當時的物質和精神生活多有描述，但由於時代久遠，能留存至今的實物十分稀少，甚至最具有條件留存的建築也是如此。當年在都城咸陽建造的龐大宮殿建築群早已蕩然無存，宏大的帝王陵墓只留下一座座巨大的土堆；講究的墳墓只能看見孤零零的墓前石闕。恰恰是在這些漢代畫像磚上，我們看見了當時一些建築的形象。這裏有平屋，也有雙層樓閣，還有雙闕連成的闕門；建築屋頂有單簷也有重簷的四面坡，屋簷下用斗拱支撐。漢代人們的生活場面當然不可能再現，但在畫像磚上可以見到當時的農夫在田間耕作和狩獵的場景，看見農夫手中的鋤頭、鐮刀和弓箭。

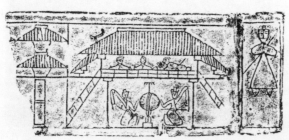

建築形象畫像磚

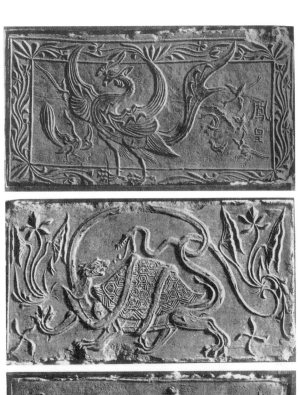

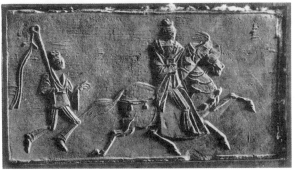

南北朝畫像磚
（組圖）

的不斷提高與豐富，畫像磚上的圖像也會有相應的反映。如魏晉南北朝時期佛教盛行，畫像磚上出現了佛塔、飛天等形象。獅子在漢代自安息國傳入中國後，人們將它視為威猛與武力的象徵，於是獅子的形象也出現在磚上。

兩漢是中國古代封建社會的上升時期，漢王朝統一中國，經濟、文化都得到了很大發展。留存的文獻對當時的物質和精神生活多有描述，但由於時代久遠，能留存至今的實物十分稀少，甚至最具有條件留存的建築也是如此。當年在都城咸陽建造的龐大宮殿建築群早已蕩然無存，宏大的帝王陵墓只留下一座座巨大的土堆；講究的墳墓只能看見孤零零的墓前石闕。恰恰是在這些漢代畫像磚上，我們看見了當時一些建築的形象。這裏有平屋，也有雙層樓閣，還有雙闕連成的闕門；建築屋頂有單簷也有重簷的四面坡，屋簷下用斗拱支撐。漢代人們的生活場面當然不可能再現，但在畫像磚上可以見到當時的農夫在田間耕作和狩獵的場景，看見農夫手中的鋤頭、鐮刀和弓箭。

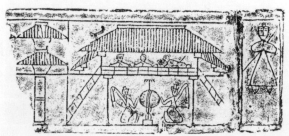

建築形象畫像磚

在一幅鹽井的畫像中，不但能見到鹽工從地下取鹽水製鹽的過程，還能看到鹽井上的木架、滑輪和吊繩。在多幅表現舞樂的畫像中不僅看到當時的樂舞場面、樂伎的舞姿，而且也認識了古代的樂器——長琴和圓鼓。畫像磚可以稱得上是一幅歷史的畫卷，它記錄和展示了兩千年前社會的政治、經濟和文化。

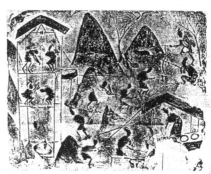

鹽場畫像磚

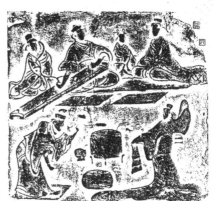

樂舞畫像磚

（四）畫像磚圖像的藝術表現

在這裏我們以漢代畫像磚為例，它所表現的圖像在藝術上是
頗具特點的。圖像藝術表現的第一個特點是圖像總體構圖的隨意
性：在大型空心磚的表面用小塊的，刻有人物、動物、幾何紋的
木模壓印在磚坯上，上下左右密佈於磚面，它表現的不是一幅
完整而有情節的畫面，只是由重複的多種花紋組合成的一種裝

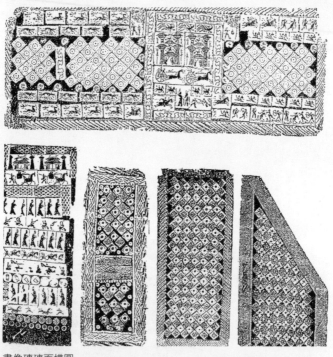

畫像磚磚面構圖

飾。其中有的只用一種幾何紋組成一整幅畫面，四周加一圈邊飾，有如一幅印花布；有的分別用人物、動物、幾何紋樣，有秩序或無規律地排列在磚面上，形成一種比單種花紋更為豐富的裝飾。在這裏，整幅畫面構圖十分自由。

還有一種雕磚是雕刻出一幅有情節的畫面，簡單者如二人對刺、鬥雞、三人樂舞等，人物少，構圖簡單；複雜者有建築組合的庭院、水中採蓮圖等。值得注意的是，這些畫面上的景物不是按照嚴格的透視效果來表現的，往往是單體景物的上下排列。

在西方古典油畫作品中，無論是表現農村田野農舍、宮室庭園，甚至是一幅人物眾多、刀光劍影的戰爭場面，遵循的都是嚴格的透視表現法。景物的遠近大小，相互關係都符合人眼所見的真實狀況。但漢代的畫像磚卻非如此。一幅建築庭院把院門、遊廊、樓閣、樹木、禽鳥都以立面的形式上下組合在一起，這樣的畫面實際上是見不到的。一幅採蓮圖也把採蓮的船、人、水中的荷葉、蓮蓬、游魚上下排列在一起，而且把游魚畫得和採蓮船一般大小。這樣的構圖不顧客觀的實景，帶有很大的隨意性，但它們依然表現出建築庭院和採蓮的情景，甚至比那種嚴格透視學的表現法更為真切和凸出。

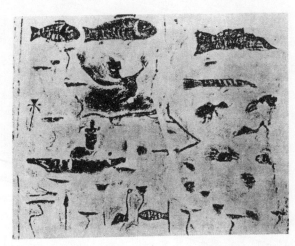

畫像磚畫面：
採蓮

　　圖像藝術表現的第二個特點，是個體形象表現上的神態寫意性。磚面上的形象大多用線刻或淺浮雕表現，所以基本上是以二維空間的平面表現三維空間，它不可能像繪畫、雕塑那樣有細節的表現，所以無論是人物、動物都十分注意表現出它們特有的神態。一幅刺虎圖，人與虎只用黑與白的剪影來表現，但人物那種用力刺虎和老虎昂首張口應對的神態卻栩栩如生；"奔逐"圖中的飛龍，簡單的幾根線條就表現出神龍騰空而去的神態；"鬥雞"中凸出地刻出幾根挺起的雞尾，就表現出了兩隻雄雞在對鬥中的發力。在人物的表現中，更加注意他們的神態："鼓舞"中的雙人擊鼓，人物的頭和軀體並不符合真實的人體比

例，卻表現出雙人鼓舞的生動舞姿；"樂舞"中的樂伎只有粗獷的人體剪影，但飄動的長袖卻表現出具有動態的翩翩舞姿。中國各代藝術中"不求形似，但求神似"的傳統風格，在畫像磚上也表現得很充分。

圖像藝術表現的第三個特點是追求生活的藝術化。如果說在鼓舞、樂舞中的人物必然具有舞蹈的藝術形象，但在農耕勞動中的人物形象，在畫像磚中也被藝術化了。在"播種"圖中，一排手持農具的農夫在田間勞動，他們彎著腰，雙手高舉農具，動作整齊，彷彿是在舞台上作農耕勞動的表演；在另一幅"採蓮"的畫面上，一位坐在小船上的採蓮女昂首挺胸，雙手高舉，哪裏像是在採蓮，簡直是在船上起舞。現實中的農耕與採蓮當然都是辛苦的農活，這種把普通勞動中的百姓作出藝術化的處理，只是反映了墓主人和工匠對美好生活的追求與嚮往。

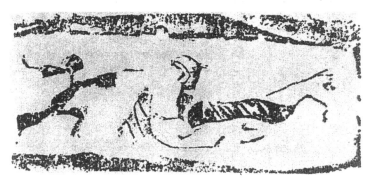

畫像磚畫面：刺虎

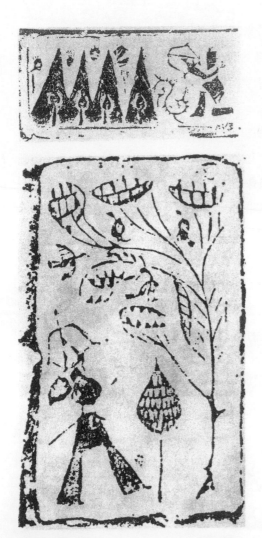

畫像磚畫面：射鳥

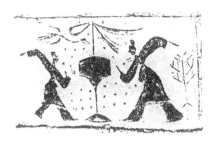

畫像磚畫面：鼓舞

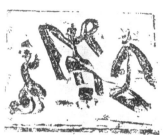

畫像磚畫面：樂舞

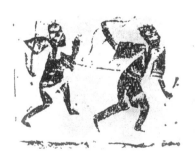

畫像磚畫面：對刺

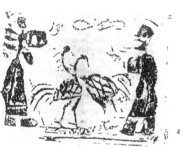

畫像磚畫面：鬥雞

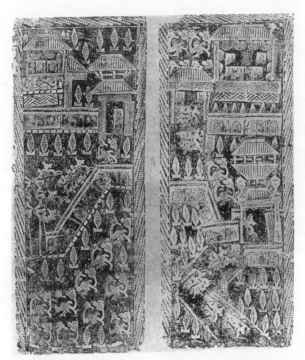

畫像磚畫面：建築庭院

（五）遼、金時期地下墓室的畫像磚

漢代墓中的大型畫像磚由於製作工藝複雜，到隋、唐時期的墓室中幾乎見不到了。歷史發展到宋代，由於手工業和商品經濟的發展，城鄉一批商賈和地主的財富大增，所以除封建帝王與王室、皇族有條件建造豪華的墓室之外，這些富商、地主也建起自己的墓室。考古學家在各地陸續發掘出一批遼、金時

期的民間墓葬，在這些墓葬中出現了另一類型的畫像磚。

　　山西汾陽 M5 號金代墓室是一座單室墓，墓室是由四長邊
與四短邊組成的八邊形，長邊對邊距離只有三米，就在這不大
的墓室四周，全部由磚雕包圍，表現出墓主人的住宅建築和其
間的生活。例如正對墓室的一面，雕的是住宅正方一開間，兩
根立柱之間安四扇槅扇門，中央兩扇打開，墓主夫婦二人端坐
在太師椅上，桌上鋪著花台布，擺有兩隻茶碗，台基上開有狗
洞，一隻家犬正坐著休息。在正面兩側的八角短邊上，一邊是
板門，一位侍女手執水壺停立在門縫間準備給主人送水，一邊

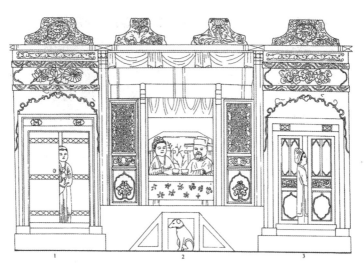

山西汾陽 M5 號金代墓室圖（立面 1）

是兩扇槅扇，一位婦女足依門檻半遮身，整幅畫面充滿了生活氣息。另一面中央是木架上搭著一條長巾，架前小凳子上一隻家貓在休息。墓壁四周所表現的建築都是寫實的、傳統木結構的框架：立柱上架著樑枋，柱間安裝槅扇，有的樑下還裝飾著掛落；樑枋上都雕有彩畫，槅扇也分為槅心、裙板和條環板各部分，格心上滿佈斜方、菱形、龜背紋等紋飾，連裙板和條環板上都雕出如意、捲草之類的裝飾，十分細緻逼真。

　　另一座建於金明昌七年（1196年）的山西侯馬董海墓，主墓室四方形，對邊之距只有兩米，但就在這斗室之中，墓室四壁仍用滿堂磚雕表現出墓主人的生活場景。正面表現的是兩

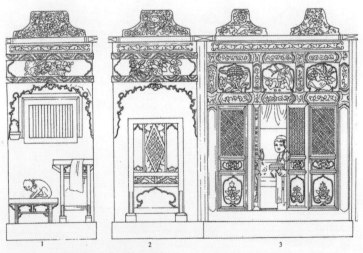

山西汾陽 M5 號金代墓室圖（立面 2）

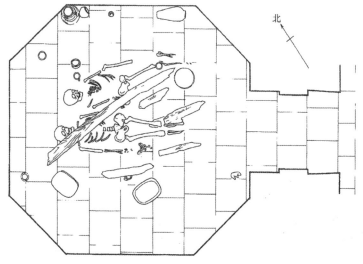

北

山西汾陽 M5 號金代墓室圖（平面）

柱間各安裝槅扇，男女主人坐在太師椅上飲茶，中央几桌上有茶具，主人身後各有侍男侍女站立侍候，兩柱之間掛著捲起的竹簾，其下還掛有八角燈籠和懸魚之類的裝飾。在另一面墓壁上，兩柱之間樑枋之下有垂柱、掛落；柱向六扇槅扇，在它們的槅心部分都雕出三種不同的花飾格紋。在這座小墓室的頂部，用斗拱和磚疊澀層層挑出的中央藻井部分也滿佈磚雕裝飾。

遼、金時代墓室中的磚雕裝飾，與漢代墓中的畫像磚又大不相同，後者只是在磚的表面刻劃出各種形象，而前者是用磚

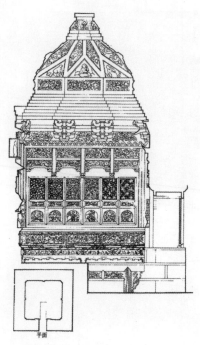

平面

山西侯馬董海墓室圖

雕組裝成翔實的墓主人生前的生活環境。由於古人相信“視死
如生”和“死者永生”的生死觀，所以將死者，尤其是將長輩
的地下墓室多建造得有些理想化，但這種理想化的環境終究離
開不了現實環境的模式，人們總是依據現實的住所去營造死者
“永生”的宅第。可以說，這些地下墓室向我們展示了宋、遼、
金時代的建築實景。

由於中國古代建築以木結構為架構，經不起風雨、蟲害的侵蝕，很容易遭到損壞，所以宋代地面建築留存至今的已經很少了，除了文獻描述的和繪畫中所描繪的，如《清明上河圖》中表現的宋代建築之外，還有一部宋代朝廷頒發的《營造法式》記錄了當時建築的形式與制度，但是人們能見到的宋、遼、金時代的真實建築並不多，尤其是住宅這類普通房屋，幾乎無一留存。現在恰恰是這些地下墓室為我們保留一幅幅住房建築的真實畫面，儘管只是用磚雕表現出的一層建築表面，但是它對於研究那一時代的建築仍具有重要的歷史和藝術價值。

地面磚

人們使用的建築空間都是由上面的屋頂、四周的牆體和下面的地面圍合而成的，陝西西安半坡村發現的、距今六七千年前的人類早期居住的半穴居，儘管只有一部分露出地面，但也是由這三部分組成的。在這三部分中，屋頂和牆體都需要用樹枝、樹葉、茅草、泥土等材料堆築，而地面相對比較簡單，不需要別的材料，將土地填平就可以了。從河南湯陰縣發現的原始社會時期的白營遺址，即能看到房屋的地面採用夯築的做法。從夯窩上看，當時的夯土工具可能是卵石或木棍，經過夯實的地面堅硬結實。直至秦代，有的建築仍採用這種地面，只是不簡單地用夯實的做法了。

在陝西咸陽秦代宮殿的遺址上可以見到比較講究的地面做法：先在夯實的土上鋪厚十至十五厘米的沙石，再覆蓋十厘米

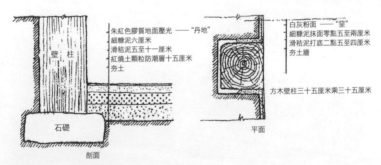

朱紅色膠質地面壓光 ——「丹地」
細糠泥六厘米
滑秸泥五至十一厘米
紅燒土顆粒防潮層十五厘米
夯土

壁柱

石礎

剖面

白灰粉面 ——「堲」
細糠泥抹面零點五至兩厘米
滑秸泥打底二點五至四厘米
夯土牆

方木壁柱三十五厘米乘三十五厘米

平面

陝西咸陽秦代宮殿地面做法

的粗草拌泥，再抹一層一至兩厘米的碎草拌泥，再仔細夯實抹平和打磨平整。也有的是在夯土面上鋪十五厘米紅燒土顆粒防潮層，上抹五至十一厘米的滑秸泥，再抹六厘米的細糠泥，最上面塗抹紅膠質並壓光。這些做法當然比早期簡單的夯實地面防潮功能大大加強，使生活質量提高。

（一）磚鋪地面

　　單純用土築地面自然沒有以磚鋪地的質量好，在陝西岐山縣鳳雛村周代遺址中即發現用陶磚鋪地的做法。鋪地磚多為

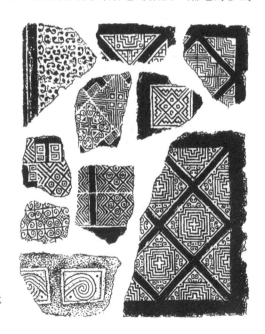

陝西岐山鳳雛村周代
地面磚

正方形，大小為三十乘三十厘米，厚三厘米，也有呈矩形的。值得注意的是，這些磚的表面多有簡單的花紋，如斜方格、菱形、捲雲、迴紋等。在前面說到的以多層夯土築造地面的秦代宮殿遺址上有一處浴室，該室的地面也在夯土面上墊以三十二厘米厚的沙土，沙土上鋪有素面不帶紋飾的方磚，很明顯，這是由於浴室多水，出於防水的功能需要而用了磚鋪地面。從國內已發掘的多處房屋遺址中可以見到專門用作鋪地的方磚，表面多帶有紋飾，說明秦代建築的地面已經有土築和鋪磚兩種做法，古人從實踐中應該已經認識到，磚鋪地面的質量比起土築地面既堅實又防潮。

各地的考古發掘資料顯示，到漢代，建築用磚鋪地已經比較普遍了。磚築的漢墓，用較大尺寸的空心磚作墓頂和墓室四壁，同時也用這類磚鋪地，只是頂和牆的空心磚表面都刻有各種紋飾，而地面磚沒有花紋，保持素面。在磚墓中也有用小磚拼砌地面的。在較大的漢墓中，主墓室地面用大型空心磚，而在兩側小墓室則用小條磚鋪地。在實踐中工匠還創造了多種鋪砌的形式，有的將磚的大面朝上，一行緊挨一行錯縫相列；有的用橫向排列和縱向排列相間鋪砌；有的橫豎交錯排列。也有的將磚側面向上，其中有簡單排列成行的，有橫豎相間的，有組成人字斜紋的。側面向上的做法由於磚面層比正面向上的厚，所以相對比較結實。

捲雲間菱形紋花磚
（34×27×3）厘米

菱形套飾捲雲紋圓形紋花磚
（42.5×31.3×4）厘米

1/4 圓形間菱形，捲雲紋
花磚（38×38×3）厘米

菱形間迴紋花磚
（36×36×3.2）厘米

花紋地磚（38×38×3）厘米
圓、半圓、1/4 圓間菱形、捲雲紋

陝西臨潼縣魚池
遺址出土花紋磚

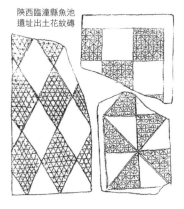

遼寧綏中縣石碑地秦宮殿遺址出土
平素地磚（均出 III 區 I 組 F1）（1/2）

陝西咸陽市出土秦花紋磚

秦代地面磚花式（組圖）

磚　　073

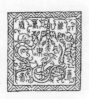

漢地磚（四神）

漢花紋磚（山東曲阜
西大莊）

陝西韓城芝川漢扶荔宮遺
址出土花紋磚

漢花紋地磚（山東臨淄縣城關石佛堂出土）

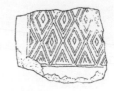

內蒙古保爾浩特古城漢代陶磚

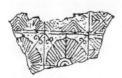

湖北宜城市楚皇城出土
漢代花紋磚

江西南昌市南郊漢墓地磚

漢華倉遺址出土方磚

漢代地面磚花式（組圖）

在陝西、山東、湖北、內蒙古各地的漢代建築遺址中，都發現了方形的、表面有花紋的地面磚。秦代二世而亡，只有十多年的歷史，所以在這裏我們將秦、漢兩代王朝作為一個時期，來考察它們的地面磚，這些磚的表面裝飾紋樣有些什麼特點呢？前面已經介紹過，漢墓中畫像磚上的一些裝飾內容，有人物、動物、植物，也有山水、房屋，以及由這些形象組成的生產和生活場景。從表示的內容和所需要的雕刻技藝來講，它們同樣可以表現在地面磚上，但值得注意的是，各地已發現的地面磚上並沒有這麼豐富的內容，絕大多數為各種幾何紋樣的組合，如正方格、斜方格、菱形迴紋與長形迴紋的組合，圓形與"S"形紋的組合等。其原因可能是出於觀賞角度的考慮，因為豎向的牆面與人的視線貼近，便於觀賞；而地面位於腳下，又經不住反覆踩踏，容易損壞，不便觀賞。在漢代的地面磚中，也有在表面雕刻出龍、鳳、虎、龜四種神獸的，現今留存的漢代屋頂瓦上也有四神獸瓦當，根據古代四神獸在社會上的地位，這樣的瓦和地面磚想必是當時帝王宮殿上的專用構件。

　　唐朝是中國封建社會的鼎盛時期，當時全國政治統一，經濟得到很大發展，國力強盛，各地都進行了大規模建設，尤其在都城長安，修建了規模巨大的太極宮、大明宮等宮殿建築群。儘管這些宮殿如今都蕩然無存，但經過考古發掘，仍可以見到一些當時建築的基礎，其中也包括它們的室內外地面構

造。據李華《含元殿賦》記載，當時長安大明宮的殿堂地面為前殿"彤墀"（紅色），後宮為"玄墀"（黑色）。在考古發掘中，這些殿堂的地面有鋪石與鋪磚兩種做法。在主要大殿麟德殿內，主要通道為輔石地面，次要的開間內則用方磚鋪地。磚呈黑色，素面無雕飾，五十厘米見方，但記載中的紅色地面"彤墀"不知是石是磚，未見實物。

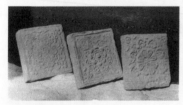

唐代地面磚（組圖）

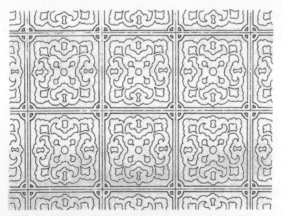

甘肅敦煌石窟唐代壁畫中的花磚地面復原圖

宮殿的室外地面多見帶有紋飾的花磚，尤其在登台基的慢坡道上，如大明宮三清殿台基慢道上滿鋪帶有海獸葡萄紋的方磚；長安驪山華清宮湯池大殿的慢道上用蓮花紋方磚鋪設。這些花磚除了有裝飾作用外，還起到上下坡道時防滑的作用。除了宮殿內，在甘肅敦煌唐代窟中也可以見到這類鋪地的花磚，例如第一百四十八窟的唐代壁畫中，所繪廊道內就是用花磚鋪地；在第四十五窟內更可以見到真正的花磚鋪地。在所見唐代的鋪地磚面上，多用各式蓮花瓣作裝飾，這可能與當時佛教盛行有關係。

　　宋朝（包括遼、金時期）留存至今的地面建築為數不多，大多數均屬佛寺類的宗教建築，在這些廟堂內，地面多用素面方磚鋪設，未見有用花磚者。宋代朝廷頒行的《營造法式》記載了當時官式建築的形式與制度，在與用磚相關的部分裏，只規定了鋪地方磚的尺寸，根據殿閣大小而定，分方二尺厚三寸、方一尺七寸厚二寸八分、方一尺五寸厚二寸七分三種等級，方一尺三寸厚二寸五分的用於廳堂，方一尺二寸厚二寸的用於廊道、小亭榭等處，並說明在廳堂、亭榭、廊道的地面亦可用長方形的條磚鋪設，至於這些鋪地方磚有無紋飾，則沒有說明。但在有關製作各類構件所需用工的規定中，關於用磚特別有一項叫做“地面斗八”的用工量。“斗八”是指室內天花藻井的一種做法，藻井由多層斗拱和樑枋組成，層層上挑，最上部

分呈八角形，故稱"斗八"。藻井作為屋頂天花的重點裝飾，多位於天花的中心部位，由此推論，地面上的"斗八"似乎也應該放在室內地面中心部位的花磚裝飾，但實物至今尚未見到。

　　建築的室內空間由屋頂、四周牆壁和地面圍合而成，為了增添建築藝術的表現力，尤其對於那些重要的古代皇家宮殿、陵堂、寺廟而言，更重視建築室內的裝飾，於是在屋頂上出現了"井"字形的天花和藻井，在牆壁上出現了寺廟中的壁畫，墓室中有畫像石與畫像磚，在地面上出現了花磚鋪地。對於人的視覺而言，也就是從這幾部的裝飾效果看，抬頭望天花，低首看地面和環顧四壁，三者相比，以環顧四壁最明顯，抬頭望天花次之，低首看地面更次之，而且地面經不住行人的反覆踩踏，極易損壞，不容易長久地保持完整的藝術形象。也許正是這些原因，用花磚裝飾地面的做法未能長久地保持下來，到宋朝已經只用"地面斗八"來重點裝飾了。到明、清時期，從皇帝的宮殿、陵墓，到各類寺廟、壇廟、園林、府第，都見不到這種花磚鋪地了。

（二）明、清時期的鋪地金磚

　　明成祖永樂皇帝將都城由南方的建康（今南京）遷往北方大都（北京），在元朝宮城的基礎上重新建築紫禁城。在建築龐大的宮殿群體時需要大量的木材，以木結構為架構的中

北京紫禁城宮殿金磚地面

北京紫禁城宮殿普通磚地面

磚　079

北京紫禁城庭院磚地面（組圖）

北京紫禁城宮殿金磚地面

北京紫禁城宮殿普通磚地面

北京紫禁城庭院磚地面（組圖）

國古代建築，從立柱、樑枋到屋頂部分的檁木、椽木、牆上的門窗，全部用木料製成。紫禁城四周的高大宮牆、數百幢大小殿堂的牆壁、地面和宮內庭院的地坪都是由磚砌鋪的。據統計，建築紫禁城共用了八千萬塊磚，其中質量要求最高的磚是用作重要宮殿室內的鋪地磚，這就是既堅實又明亮平整的"金磚"。

金磚比一般磚材在製作上更為複雜和嚴格，從選擇泥土到製坯、燒窯都有一整套規定的程序。據記載，從最初的選用泥土到最後燒成磚材前後共有六道工序。

① 取土：高質量的磚需要高質量的泥土作原料。製作金磚的土專門取自江蘇蘇州城外陸墓，因為那裏的土質堅硬細膩，富有黏性，抗壓和抗透水性都很強。由有經驗的師傅到現場查看定點，從距地表三至五尺深處取出生土，工匠稱為"起泥"。將取出之生土運至製磚場地，露天堆放約半年，經日曬、雨淋一段時間，在陽光下曬至乾透；再經粗椎、中舂、細磨，使泥土成為細粉，用篩子篩去泥中砂石，才得到合格的泥土。工匠將它們總結為：掘、運、曬、椎、舂、磨、篩七道工序。這樣的泥土顆粒細，凝而不散。

② 製坯：將準備好合格的泥土放入特製的水池中，注入清水反覆攪拌，使之成為泥漿，經過多次過濾並在池中沉澱後取出，即為製磚的泥，這樣的泥顆粒細，比重大，製出的磚重而

堅實。用木板按要求尺寸圍合成框，將和好的泥填入模板中，上面蓋以平板，工匠立於板上，用足研轉，使磚泥緊密充實於模板之內。取下蓋板後，工匠再用一種稱為"鐵線弓"的工具將磚坯表面修得平整，並用石輪打光滑後脫模成磚坯。由於這樣的泥坯收縮性大，如果乾燥脫水太快，則容易內外收縮不均而產生裂縫和變形，所以製成的磚坯需要在背陰的場地進行陰乾，時間約需要八個月，之後才能進窯燒製。

③ 燒窯：燒窯在製磚過程中是十分關鍵的一道工序，因為柔性的泥坯只有經過燒窯才能變為剛性的磚材。將製成的規格化的磚坯整齊地排列入窯內，使其均勻受熱。燒窯的第一步是用糠草燻燒一個月，溫度不高（約110℃），為的是使磚坯內所含水分逐漸揮發，以免驟然高溫而發生裂縫或變形。之後換片柴燃燒一個月，整棵柴燒一個月，此時溫度提升至350至850℃，最後換松枝柴燒四十天，使窯內溫度達到900℃以上。這樣變換各種燃料進行長達一百三十天的燒製，使溫度逐步、緩慢地升高，其目的是使泥坯內的礦物質分解，顆粒物得以熔化，泥中孔隙得到填實，從而使泥坯體變得實心密實堅硬，強度增大，最後被燒結成為剛性的磚材。

④ 出窯：經過一百多天的燒製，磚材終於可以出窯了。但出窯之前必須使高溫下的磚材冷卻。冷卻之法是將窯頂打開，從窯頂用水慢慢滲入窯內，使水化為蒸汽，逐漸使磚窯降溫，

這一道工序匠人稱為"窖水"，需要四五天的時間。窖水之後才能用人工將燒成的磚一塊塊運出磚窰。

⑤ 打磨：出窰的磚要經過逐塊檢驗，必須外形平整，無缺角損邊與斑駁，敲之有聲，並抽查少數磚，將它們斷開，視其內部有無孔隙、洞穴。如發現有一定數量的磚不合格者，則這一次燒出的磚均告作廢。外表合格的磚還需人工打磨，邊磨邊沖水，使表面平滑如鏡。

⑥ 泡油：最後將磚用桐油浸泡，使油滲入磚中，一方面使磚面更加油亮，同時也能使磚材更堅實。

從取土到驗收完成共經過六道工序，耗時一年有餘，因為這樣的鋪地磚平整堅實有光澤，敲之有金屬之聲，故稱"金磚"；也有說法是因為磚材工藝複雜，貴重如黃金，所以稱作"金磚"。

這些金磚從蘇州裝船，由專人護送，自運河運至京城專供鋪設宮殿室內地面。在鋪設之前工匠對金磚還需進行檢查，然後在宮殿地面上抄平土地，鋪上泥層，用彈線定出磚位，逐塊鋪設，各磚塊之間必須嚴絲合縫，待一室地面鋪設完成後再用生桐油在磚面上浸擦。我們今日在北京紫禁城太和、中和、保和三大殿及乾清宮等主要殿堂中，看到的就是這種御用的金磚鋪地。

（三）園林的磚鋪地

中國古代園林屬自然山水式園林，造園者善於用山、水、建築、植物組成富有自然之趣的環境，使人們能夠在裏面得到休息和思想上的陶冶，所以在園林，尤其在私家園林中多追求一種清寂而淡泊的意境。現在我們觀察這些園林的室外地面，和宮殿、陵墓等建築的室外庭院一樣，多採用磚材鋪地，但它往往表現出一種獨特的形態：在園林裏，工匠不但用整齊的條磚，而且也善於用破損的、不完整的碎磚鋪設地面。在造園工程中，不但建造亭、台、樓閣等建築，而且還要挖水池、堆假山、種植花木。為了運送材料和現場操作的方便，工匠多把鋪設室外路面這一項工程放在最後，這樣一方面可以避免路面在施工過程中遭到損壞，同時也可以將建房、堆山過程中剩下的碎磚、破瓦、爛石等應用在最後的鋪地上。

如今我們在蘇州、揚州等地的私家園林中可以見到這種地面。它們有的是用磚、石、瓦片共同組成的花紋；也有的完全用大小不均的條磚組合成地面；青灰色的磚，一陣春雨過後，磚縫中長出絲絲青草，使園林充滿生機，它們與北京紫禁城太和殿廣場的大磚鋪地具有完全不同的情趣。

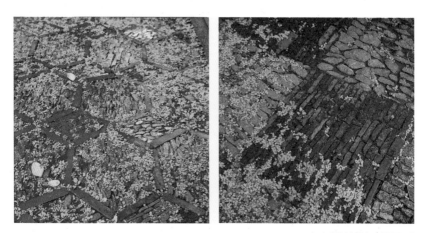

南方園林鋪地（組圖1）

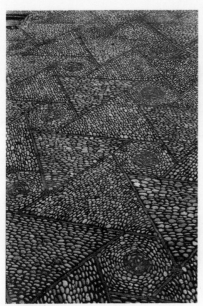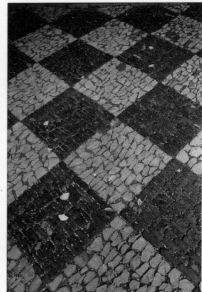

南方園林鋪地（組圖２）

瓦

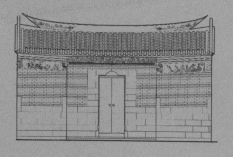

瓦的起源

中國古代原始社會時期的人們以穴居和巢居為自己的住屋，這些住屋都是用樹枝、樹葉、茅草搭建屋頂以防雨雪的，這就是"茅茨土階"的時代。但是這些屋頂阻擋風雨的功能畢竟有限，所以人們很早就希望有比茅草更好的材料來築造屋頂。

在中國，早在五六千年以前的新石器時期，人們就能用火將土煉製成各種陶器，從而使生活質量向前了一大步。燒製磚瓦與燒製生活用陶器在所用材料和燒製工藝上相同或相通，所以從生活所需和技術條件兩方面來說，磚瓦與陶器的出現理應在同一時期。但是迄今為止，我們能見到最早的瓦隸屬於

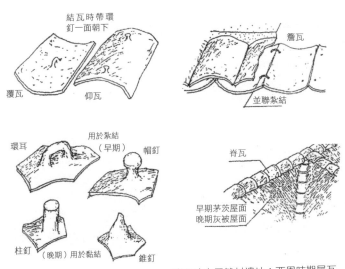

陝西岐山鳳雛村遺址：西周時期屋瓦

四千多年以前的龍山文化時期，即考古學家在陝西寶雞市橋鎮遺址上發現的筒瓦與板瓦。在陝西岐山縣鳳雛村西周時期（距今三千年）的建築遺址上見到的瓦，大小尺寸為長五十五至五十八厘米，大頭寬三十六至四十一厘米，矢高十九至二十一厘米；小頭寬二十七至二十八厘米，矢高十四至十五厘米；瓦厚一點五至一點八厘米。這樣一頭大一頭小的瓦便於前後相疊相連。當時這些瓦只用在屋頂的屋脊和天溝等處，後來發展到屋頂的簷口部位，還沒有鋪滿屋頂，但已經改善了屋頂的防水功能。

陝西扶風縣召陳村遺址使我們明白，大約在西周中期（二千年前），陶瓦才用在整個屋面上，使人們脫離了"茅茨土階"的時代。這時的瓦尺寸已經減少，小型筒瓦長約二十三厘米，其大頭寬十三厘米，小頭寬十一點五厘米，高六點五厘米，厚零點八厘米。這時在簷口部位的筒瓦已附有半圓形的瓦當，在鋪設方法上，已由用繩紮結而改為用泥在屋頂上鋪滿一薄層，稱"苫背"，再在泥上鋪瓦，這種做法可使瓦與屋頂面結合得更堅實。

春秋戰國時期，各地諸侯國紛紛建造王宮，建築技術得到發展，這時期的筒瓦使用更加廣泛。在河北易縣燕下都出土的陶瓦不僅在瓦當頭上有了花紋裝飾，而且表面也刻有雷紋、蟬紋等紋樣，這可能是當時燕下都宮殿建築上的用瓦。在屋面上

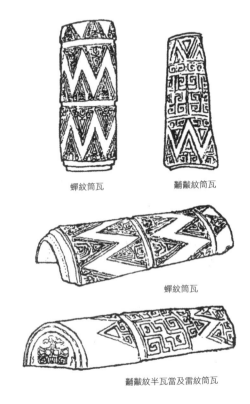

蟬紋筒瓦　　　　饕餮紋筒瓦

蟬紋筒瓦

饕餮紋半瓦當及雷紋筒瓦

河北易縣燕下都出土陶瓦

鋪瓦目的是保護房屋不受雨雪浸透，為了便於排水，瓦的表面當以光滑為宜，但在這裏卻在瓦背上刻出花紋，瓦背仰天，高高在上，站在屋下的人無法見到，所以它的裝飾作用也無從發

揮。這種裝飾在後代的瓦上就見不到了。秦朝統一全國，在都城咸陽大造宮室，如今宮室無存，只留下眾多瓦當、瓦片，其中有長五十六厘米、寬四十二厘米（小頭寬三十九厘米）、厚一點四厘米的板瓦，筒瓦的瓦當由半圓形發展至圓形，其中有一種馬蹄形瓦當用以遮護木椽子頭，尺寸大，通長達六十六厘米，高三十七至四十八厘米，厚二點五厘米，瓦當的直徑有達五十二至六十一厘米者。從這些大尺寸的瓦也可推測出當年秦朝宮殿形體的宏大與威嚴。

瓦當文化

中國古代建築自從採用陶瓦鋪設屋頂後，凡是較大的房屋頂上都用"筒瓦"和"板瓦"兩種瓦，筒瓦呈半圓弧形，板瓦呈曲線形，鋪設時板瓦在下，凹面朝上，一塊接著一塊，由屋簷至屋脊成行鋪設；縱向的兩行板瓦之間稍留空隙；筒瓦弧面朝上，扣在兩行板瓦之間，也是一塊接著一塊，由下至上，從而完成了整座屋頂的瓦面鋪設。處於屋頂簷口的筒瓦為了遮擋住屋面下的木椽子頭，在前端連著一個瓦頭，與筒瓦略呈垂直關係，這種瓦頭最初呈半圓形，後來發展為整圓形。由於它們位於屋頂的簷口，人們站在房屋前一抬頭就能看見，所以逐漸成了裝飾的部位。

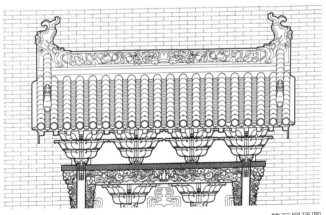

筒瓦屋頂圖

從大量出土的瓦當上可以看到，周代的瓦當上已經開始出現了花紋，其中有饕餮紋、樹形紋、捲雲紋，也有帶文字的。在陝西臨潼秦始皇陵出土的瓦當上以雲紋與葵花紋為多。兩漢時期的瓦當紋樣發展得更為豐富，文字的、動物的、植物的、雲紋的都有見到。原來瓦當是處於簷口部位的筒瓦的專有名稱，後來由於瓦當頭的裝飾日益受到重視，所以把瓦當頂端的垂直瓦頭部分稱為"瓦當"。下面我們將從瓦當的裝飾內容和瓦當的價值兩方面進行介紹。

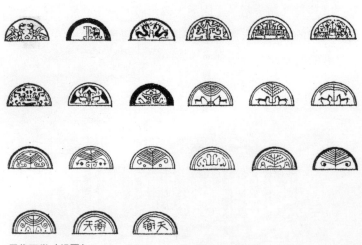

周代瓦當（組圖）

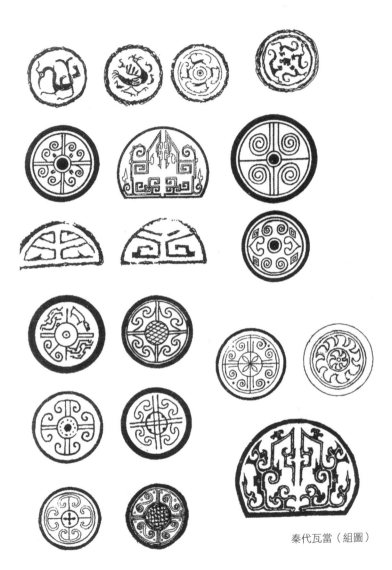

秦代瓦當（組圖）

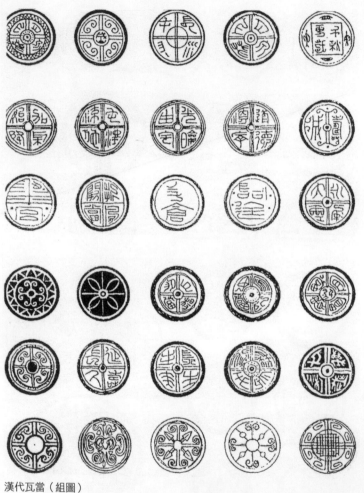

漢代瓦當（組圖）

（一）瓦當的裝飾內容

　　從早期的，尤其以秦、漢兩朝為主的遺存瓦當上看，它們的裝飾大體可以分為以文字為主和以圖像為主的兩類，前者可以稱"字當"，後者稱"畫當"。

　　以文字表達的內容區分，"字當"可以分為建築名稱、吉祥語和記事等幾類。筒瓦都用在建築上，所以在瓦當上刻印建築的名稱是當時常見的現象，如"上林"、"甘林"、"建章"等，這些都是漢朝都城著名的王朝宮殿名稱。也有刻記某一官署、墓、祠廟名稱的，如"都司空瓦"、"萬家塚"、"西廟"等。吉祥語是用簡練的文字表達出主人的美好心願，所以被廣泛地應

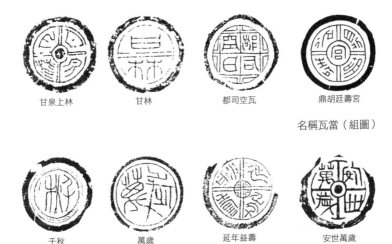

甘泉上林　　　　甘林　　　　　都司空瓦　　　　鼎胡廷壽宮

名稱瓦當（組圖）

千秋　　　　　萬歲　　　　延年益壽　　　　安世萬歲

吉語瓦當（組圖）

用在各地各種民俗活動中，在建築裝飾中也常見到。

　　例如，住宅大門門框上的門簪，兩顆門簪上刻寫“吉祥”二字，四顆門簪上刻寫“萬事如意”四字；貼在門上的門聯和掛在柱子上的楹聯上也能見到這類吉祥語。如今在瓦當上更常見到，兩字的如“千秋”、“萬歲”、“萬世”、“大吉”，四字的如“富貴萬歲”、“大宜子孫”、“與天無極”等。也有文字較多的，如“千秋萬歲富貴”、“長樂毋極常安居”。現今發現字數最多的為十二字，如“天地相方與民世世永安中正”、“維天降靈延元萬年天下康寧”。記事類瓦當由於面積很小，只能記下一個時期的重大事件，如“單于和親”、“漢併天下”等。除上述三種類型外，也發現有一些特殊的，如刻有“盜瓦者死”的瓦當，這應屬工匠的一種即興創作，當不會成片用在屋頂上。

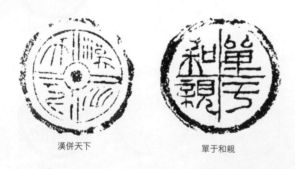

漢併天下　　　　　　　　單于和親

記事瓦當

"畫當" 即在瓦頭上刻有各種畫像的瓦當，它們在早期瓦當中佔有相當大的比例。從畫像的內容上看，動物、植物、雲紋、繩紋的都能見到，其中以動物居多。戰國時期青銅器上常見的饕餮紋在同時期的瓦當上也能見到 —— 饕餮，大鼻居中，雙目圓睜，頭上有雙角，似牛又似虎，面目猙獰，它並非自然界的獸類，而是人類創造的一種神獸，象徵著當時多國之間相互爭鬥、相互殘殺的野蠻時代。饕餮的怪異形象具有一種猙獰的美，可能是原始人類的一種圖騰，具有神聖的意義，如今出現在小小的瓦當上。這一方面說明任何裝飾的內容總離不開那一時代人們的物質生活與精神世界，同時也意味著瓦當裝飾在當時所處的地位。

中國傳統中的四神獸 —— 青龍、白虎、朱雀、玄武也在漢朝的瓦當上出現。龍與饕餮一樣，是人們創造的一種神獸，它的形象是由多種動物形象綜合而成的，頭似駝，身似蛇，耳似牛，眼似蝦，足似鳳趾，鱗似魚，能升天，能入海，呼風喚雨，神通廣大，很早就成為中華民族的圖騰標誌。自漢朝之

饕餮紋瓦當

後，龍又成了封建皇帝的象徵，更具有神聖的意義，位居四神獸之首。

虎為自然界獸類，性兇猛，俗稱「獸中之王」。虎的形象很早就在畫像磚和畫像石上出現。正因為牠的威猛，所以古代以牠的形象做成「虎符」。作為國家兵權的象徵物，將士出征打仗，皇帝把虎符授予將軍即代表授以兵權，可以自主調兵遣將。在民間更以老虎作為力量的象徵，如將英勇作戰的將士

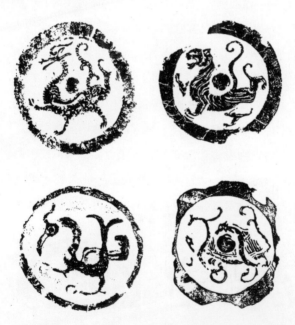

四神獸瓦當

稱為"虎將";"虎娃"、"虎妞"成為孩兒的愛稱;"虎頭虎腦"成了少年身心強健的形容詞;在農村當小孩尚未出生時就在臥室內掛虎符,出生後要戴虎頭帽,穿虎頭鞋,枕虎形枕,身圍繡有老虎的兜布,並用陶土、布、紙、竹、木做成各種虎形玩具。於是在中華大地上形成一種特有的"虎文化"。

朱雀為鳥類,是一種神鳥,在漢朝的畫像磚、畫像石上可以見到朱雀的形象,長尾寬翼,或站立,或飛翔,頗具神態,自古以來具有神聖、吉祥的象徵意義。

玄武即龜,為水生動物,故又稱"水龜"。龜背有硬甲,當受到外力侵犯時,能將頭和四足及時縮進龜甲內以作自衛。龜甲質硬而能負重,所以中國古代傳說中,龍生九子,其一為龜形,常用來作為石碑之底座,稱"贔屭"。古時也將龜甲作占卜用。龜在獸類中屬長壽者,傳說能活數十年至百年,所以古人將長壽老人稱"龜齡"、"龜壽"。在建築牆體、影壁、門窗上常見用龜背甲上的六邊形紋樣作裝飾。《述異記》云:"龜千年生毛,壽五千年謂之神龜,壽萬年曰靈龜。"龜活千年、萬年當然只是人們的一種帶有浪漫色彩的願望,但這種傳說卻使這普通的水獸變成了神獸和靈獸。

龍、虎、朱雀、龜這四種相互之間本沒有聯繫的獸類怎麼會成為"四神獸"呢?這和中國古人對世界的認識有關。古人觀察和認識自然的客觀世界離不開"陰陽五行"學說。所謂"陰

陽"是指世界萬物皆分陰陽，天為陽，地為陰；日為陽，月為陰，晝夜、男女、數字中的單數與雙數，方位中的上下、前後都分屬陽和陰，並認為陰陽之間既相互對立又相互依存。所謂"五行"是指構成天下各種物質的有五種基本元素，即水、火、木、金、土；同時把空間的方位也分為東、西、南、北、中；色彩中也以青、黃、赤、白、黑為五種原色；聲音中也有宮、商、角、徵、羽五個音階的區別。

古人又將五種元素與五方位、五原色、五音階組成相互之間有規律的對應關係，如木與東方、青色相對應；火與南方、赤色相對應等等。這是古人觀察地上人間所得到的認識，隨著古代天文學的發展，古人更把天體中能觀察到的星座也分作東、西、南、北、中五個部分，稱為"五官"。據觀測，其中東方星座呈龍形，並與五色中的青色相對應，故稱"青龍"；西方星座呈虎形，與五色中的白色對應，故稱"白虎"；南方星座呈鳥形，與五色中的赤色（朱色）對應，故稱"朱雀"；北方星座呈龜形，與五色中的黑色（玄色）對應，因為龜又稱"武"，故稱"玄武"。這樣的結果，使青龍、白虎、朱雀、玄武不但成為天上四方星座的名稱，又成了地上四個方位的象徵與標記，即左（東）青龍，右（西）白虎，前（南）朱雀，後（北）玄武。它們被組合成為四神獸，其形象被用在瓦當上，成為王朝宮殿屋頂的專用筒瓦。

瓦當上也常見到鹿、鶴等動物的形象。鹿為獸類，四肢細長，雄者頭上生長有樹枝般的角，初生之角稱“鹿茸”，是一種對人體有大補的藥材，產量少而十分名貴。鹿性溫馴，古代設有專門養育鹿的“鹿苑”，一方面可供帝王狩獵，同時也便於採集鹿茸。鶴為鳥類，腿高，嘴尖，脖子長，亭亭玉立，形象優

鳳、虎、鶴紋瓦當

樹形瓦當

雲紋瓦當

美，其中有頭頂呈紅色者稱“丹頂鶴”，屬鶴類中的名貴品種。鶴在鳥類中亦稱長壽，所以“鶴齡”、“鶴壽”也成為對老人長壽的頌詞。

秦、漢時期瓦當上的植物形象遠沒有動物的多，其中最常見的為樹紋。樹幹挺立，樹枝向兩邊呈對稱伸展，具有很強的圖案化特徵。樹紋在瓦當上有獨立成畫幅的，也有與獸紋、雲紋相組合的。雲紋也是這樣，有與動、植物相組合的，也有全部以雲紋裝飾於瓦當上的。

秦、漢之後，尤其到南北朝、唐、宋時期，建設的規模很大，有皇家的宮殿，也有民間的宅館，但瓦當的裝飾卻沒有前期的豐富。動物的形象少了，獸面紋代替了早期的饕餮紋，圓形瓦當上的獸面形象近似明、清時代宮殿大門上的鋪首獸頭，有點像獅子頭，有的甚至接近人臉的形象。植物紋樣中以蓮瓣紋居多，中心為蓮蓬，四周荷花盛開組成完整的圓形蓮荷圖案。蓮花清麗，出淤泥而不染；蓮根為藕，在淤泥中節節生長，質脆而能穿堅；蓮荷不僅形象美麗，而且其生態具有多方面的人生哲理，佛教亦選擇白色蓮荷為其象徵。蓮荷的形象在漢朝以前就出現在國內的陶瓷器具上，自佛教傳入中國後，經魏晉南北朝至唐代得到廣泛傳播，唐、宋時期出現大量蓮瓣形瓦當，可能與佛教的盛行有關。

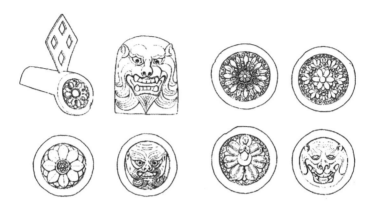

南北朝瓦當

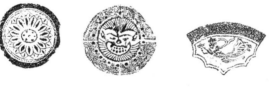

唐代瓦當

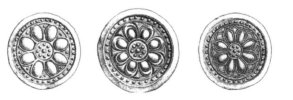

蓮瓣紋瓦當

明、清兩朝，先後在南京和北京大規模地修建皇宮、皇陵和皇園，從這些皇家建築上看到的瓦當，幾乎全部用龍紋裝飾，四神獸不見了，那些鳳鳥、鹿、豹也見不到了。只有全國各地的民間建築上還能見到雕刻著各種鳥類和植物花草紋的瓦當，但它們的藝術質量卻早已大不如前。

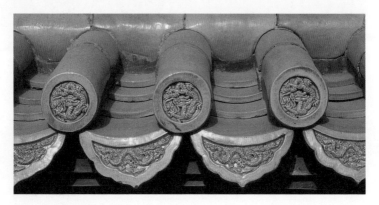

明、清時龍紋瓦當

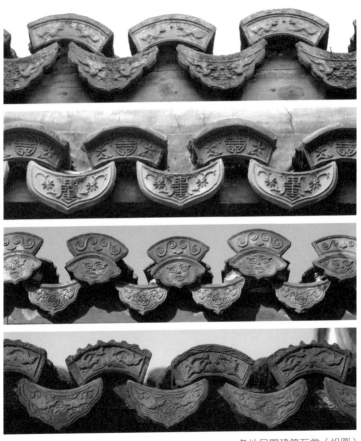

各地民間建築瓦當（組圖）

（二）瓦當的價值

　　瓦當的價值可以從歷史與藝術兩方面來講述。一部五千餘年的中華民族文明史是靠文字來記載和傳承的。中國自從倉頡創造了文字，人們最初是把文字刻在龜背和獸骨上，今人稱"甲骨文"，時間在三千多年前的商代。之後是在青銅器上刻鑄文字，稱"銘文"。後來古人開始在竹片與木片上用毛筆書寫文字，這就是"竹木簡"，相比甲骨文與銘文，竹木簡要方便多了。春秋戰國時期（前 770 至前 221 年），出現了在絲織品上書寫的文字，稱"縑書"、"帛書"。直至東漢（25 至 220 年）蔡倫發明了造紙術，中國文字才得以大量書寫在紙張上，使更多的歷史信息得以流傳。但這類比較方便的紙張與絲綢都不容易長期保存，只有早期的甲骨、青銅器和竹木簡，作為殉葬品被深藏於地下墓室之中，得以保存至今。為了研究與認識古代歷史，一批學者開始研究與辨認這類難認的甲骨文與竹木簡文，同時也從石碑、石刻去尋求關於古代社會的記載。這種專門研究甲骨、青銅、竹木簡、石刻上文字的工作，逐漸形成一種學問，稱為"金石學"，它是中國現代考古學的前身。

　　保存至今最早的瓦當是在西周時期的遺址中發現的，秦、漢時期的瓦當在全國各地已經能見到不少，它們的時間相當於甲骨文、銘文、竹木簡和縑書、帛書的時期。瓦當上的文字少者二字，多者十餘字，它們所能記載的史事自然不能和甲骨、

銘文、簡文相比，但這少量的字仍記載了一個時代的政治、文化等方面的信息。瓦當上的宮殿名稱至少能夠印證歷史上曾經有過的王朝與宮室；瓦當上的吉祥語也可以說明那個時代人們的意識形態。那些沒有文字只有圖像的畫當，它們所表現的四

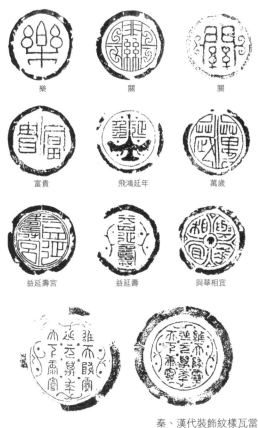

樂　　　　　　關　　　　　　關

富貴　　　　飛鴻延年　　　　萬歲

益延壽宮　　　益延壽　　　　與華相宜

秦、漢代裝飾紋樣瓦當

神獸、鹿、鶴、豹等飛禽走獸，不僅說明古人已經認識並熟悉了這些禽獸，而且還將它們作為一種裝飾刻劃在房屋的瓦當上，這也從一個方面反映了當時人們的文化心理。瓦當的這些價值很早就引起了古代金石學家的注意，並將它與古代彩陶文化、青銅文化、玉文化、漆文化並列，稱為"瓦當文化"。

瓦當文化受到學者的重視始見於北宋，歐陽修著《硯譜》中即錄有"羽陽宮瓦"十多枚，至清乾隆時期更出現了研究瓦當之風，學人朱楓著《秦漢瓦當圖記》將研究引向深入。學者們廣泛收集各歷史時期的瓦當，辨認其上的文字，同一片漢代瓦當，被多位學者辨認，竟會得出"永受嘉福"、"迎風嘉福"和"卡風嘉福"的不同結論。瓦當上某一文字由於工匠在製作時用了簡化體或不規範的變體，或在文字編排上有顛倒，或者在一個字的書寫上有缺筆等情況，都會引起學者的研究與爭論。正因為有這些前輩學人的努力，才使大量古代瓦當得以保存至今，使今人能夠飽覽這些珍貴文化，並繼續研究和認識它們的價值。

小小瓦當除具有歷史價值之外，還具有特殊的藝術價值。文字瓦當字雖不多，但放在小小的圓形瓦頭上也有構圖問題。一字瓦當居中放，四周飾以邊框或紋樣；二字瓦當或上下，或左右勻置瓦頭，有時在字間加飾線條；將瓦當一分為四，各放一字即為四字瓦當，字間也有加飾線紋者。文字多則需統籌設

計，或把文字均勻佈置，或將它們分組佈局；有的瓦當將文字與飛鳥共同組合，使畫面更顯生動。瓦當四周不論文字多少，均有邊框包圍，但邊框的寬窄、粗邊與細線之配合都需要根據文字之不同而設置。瓦當上文字多採用篆書或隸書，這種字體本身就具有一種形式之美，加上條線、邊框的裝飾，使瓦當成為一幅完整的圖像。它們與古代的印章十分相似，都是由文字組成的圖案。在印章上用刀刻出來的文字具有一種蒼勁之美；而在瓦當上的文字是用刀在泥坯上刻劃，再經過窯火煉製而成，其文字筆畫的勾勒曲直同樣具有蒼勁感，從而形成瓦當文字的一種特殊藝術造型。值得注意的是，古代印章從書寫到刻畫都是由文人操作的，而瓦當卻完全由工匠操作，我們從這些瓦當上的文字、構圖可以看出，這樣的工匠不僅有高超的製瓦技術，藝術水平也非常高。

在秦、漢時期的瓦當上，除了有刻有文字的字當外，還有各式紋樣裝飾的畫當。其中一類是以雲紋、渦紋、四葉紋等形狀構成的圖案，常見的是用十字形線將瓦頭一分為四，再以相同的紋樣填入，但就在這樣簡單的構圖中，工匠應用紋樣的大小、十字中心的不同式樣，四周邊框的粗細、繁簡，設計和製造出豐富多樣的不同瓦當。另一類是由各種動物形象作裝飾的畫當，其中常見的有四神獸、鹿、鳳、雁、魚等，關於這些動物形象的創造，在本書"畫像磚"的章節中已經作過分析。

由於要在平面上刻劃出各種動物的真實形象，古代工匠多採用一種"神態寫意"的方法，主要靠工匠對這些動物進行細微觀察，充分掌握它們外觀形態的特徵，將其刻劃在陶磚的表面，注重各自的神態而捨去細節的描繪，所以稱之為"神態寫意"。要在面積很小的瓦當上刻劃這些動物，難度更大。首先在小小的圓形瓦當上只能刻劃單隻，至多兩隻動物，所以對這些動物的形象刻畫需要更準確，更有概括性。

以常見的鹿紋瓦當為例：無論是舉腿向前奔跑的，還是行進中回首觀望的，都是頭帶樹枝狀的鹿角，長脖、細腿，將鹿的體態特徵刻劃得十分準確。甚至還有身上有梅花紋的梅花鹿，以及子母鹿和雙鹿紋。子母鹿的母鹿在前，子鹿在後，

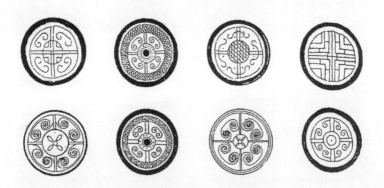

秦、漢代裝飾紋樣瓦當

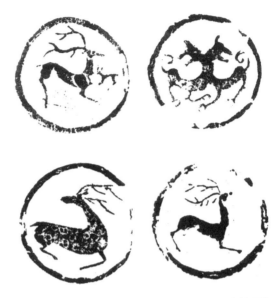

鹿紋瓦當

母鹿刻畫較細，連身上的斑紋和頭上的眼睛都有表現，而遠處的子鹿只有幾筆勾畫。雙鹿紋是左右兩隻鹿交頸相連，捲著鹿尾，張著嘴歡快地嘶叫。古代工匠把位於高高屋頂上的小瓦當進行了如此細心的裝飾，以他們特有的精湛技術和藝術才華，給我們留下一份珍貴的文化遺產。

青瓦屋頂

在中國各地用泥土燒製出來的瓦大多呈青灰顏色，所以俗稱"青瓦"或"灰瓦"。青瓦又有半圓形的筒瓦和弧形的板瓦兩種。用青瓦鋪設在屋頂上，常見的有三種做法：

其一是筒瓦屋頂。即以板瓦仰面，拱形弧面朝下，從屋簷一塊壓一塊地往上成直行鋪設，兩行之間稍留空隙，然後用筒瓦，圓面朝上，也是一塊壓一塊地覆蓋在兩行板瓦之間的空隙上。鋪設完成後，在屋頂上見到的是一行行由圓形筒瓦組成的瓦壟。

其二是合瓦屋頂。與筒瓦屋頂相同，也是先用板瓦仰面成行鋪陳，然後不是用筒瓦，而是用相同的板瓦凸面朝上覆蓋在底瓦之上，所以屋頂上見到的是由板瓦組成的條條瓦壟。

以上兩種屋頂，在北方由於氣候寒冷，冬季需要保溫，所以都在房屋屋頂的望板上鋪設一層灰泥，稱為"苫背"，再在苫背上鋪瓦。在南方則不用苫背，把瓦直接鋪設在望板或望磚上。有的農村住房更省去了屋頂上的望板或望磚，將瓦直接放在木椽子上面，減輕了屋頂部分的重量。

其三是乾搓瓦屋頂。它的做法是用板瓦仰面鋪設在屋頂的苫背層上，也是一塊壓著一塊由下到上垂直成行，但是兩行之間不留空隙，緊密相挨，並且用泥漿把兩行板瓦之間的接縫填實，使之不致漏水。這種乾搓瓦頂做法比較簡單，總體重量比較輕，只

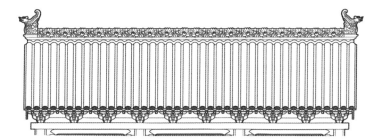

筒瓦屋頂

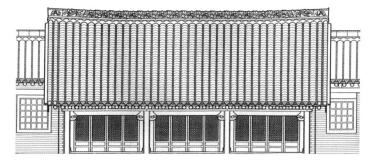

合瓦屋頂

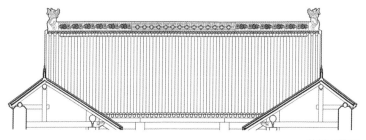

乾搓瓦屋頂

要施工仔細，防水性也比較好，適用於氣候乾燥少雨的北方。

以上三種屋頂雖做法不同，但對工匠都有嚴格的質量要求，例如屋頂上苦背層的泥土厚薄要均勻；仰瓦、覆瓦上下的扣壓長度要夠標準；瓦壟必須左右排列整齊，瓦壟之間必須保持垂直通暢等等。為了保證青瓦上下相疊，又不至於將屋簷部位的瓦推落屋頂，以及防止瓦片被巨風颳飛，在一排屋簷的瓦上還需加設瓦釘，在瓦壟上需壓磚塊。這些整齊排列在屋頂上的瓦壟和有序的瓦釘、壓磚，本身就組成為一幅具有形式美的圖案。

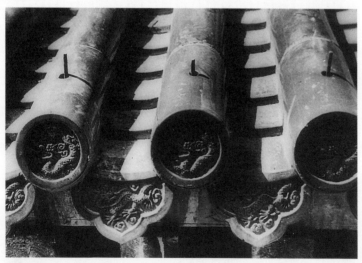

簷瓦瓦釘

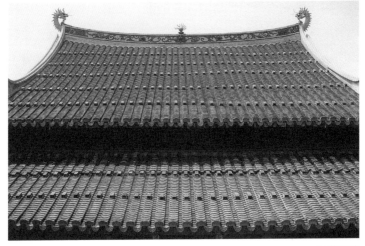

瓦壟壓磚

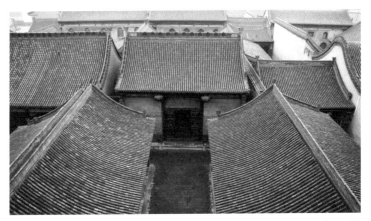

屋頂瓦面

但工匠並不滿足於這些簡單的形式之美，他們還盡可能地利用這幾種不同的瓦頂做法，在屋頂上變出一些花樣。例如山西沁水縣農村一座住宅的大門，門洞加門頭裝飾通高兩層，直抵屋簷，為了凸出大門的形象，工匠將門頭上這一部分的屋頂，特別用乾搓瓦頂的做法和兩側的筒瓦頂製造出差別，使屋頂瓦面有了變化。又如廣東東莞農村一座祠堂，祀廳屋頂上大部分用合瓦頂，而在屋簷部分用筒瓦頂，紅色板瓦與綠色筒瓦相配，加上有彩色裝飾的屋脊，凸出了祀廳的藝術形象。

　　除此之外，工匠還利用瓦上的局部裝飾來美化屋頂。其一是簷口部分：筒瓦頂屋簷部位的筒瓦均有瓦當，前面我們已經講過了瓦當的裝飾，但在筒瓦下簷口部位的仰面板瓦上，早期的建築上卻看不到相應的瓦頭。在宋期的建築上可以見到，在這些簷口板瓦頭上如同筒瓦瓦當一樣，加了一塊向下的瓦頭，因為落在屋頂上的雨、雪水是沿著板瓦溝向下流動的，所以這種瓦頭的功能是便於排水，使積水順著向下的瓦頭下泄，避免在板瓦頂端產生回流現象，對屋頂下椽子等木構件起到防止雨水浸漬的作用。因為雨水都經過這些板瓦頭滴落地面，所以將它們稱為 "滴水瓦"，簡稱 "滴水"。滴水呈倒三角形，兩斜邊常做成如意曲線狀。滴水雖小，但工匠對它們都進行了裝飾。

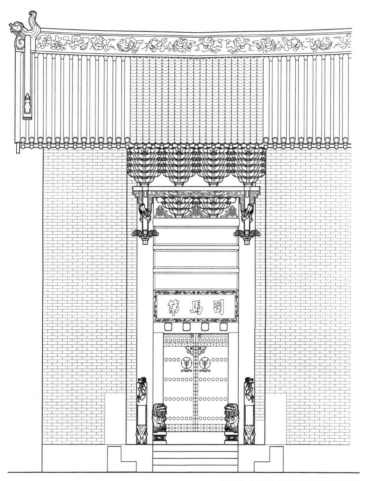

山西沁水西文興村司馬第大門圖

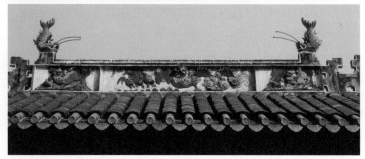

廣東東莞南社村祠堂屋頂（組圖）

　　和瓦當一樣，滴水也有"文滴"和"畫滴"，分別用文字和畫像裝飾，也有兩者並用的。在同一幢建築上，圓形瓦當和三角形滴水往往用同一種裝飾，如在明、清兩朝北京紫禁城的宮殿上用的都是龍紋，因為瓦當與滴水的外形不同，龍的姿態也不一樣，瓦當上用盤蜷的團形龍，而滴水上用行進中的行龍。

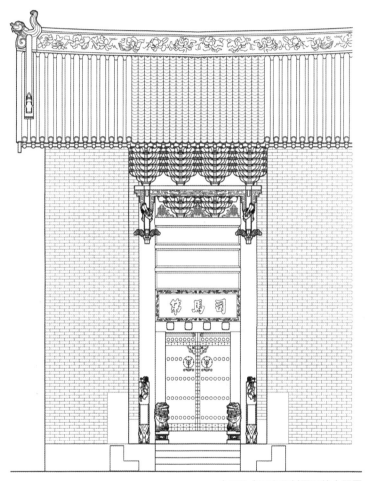

山西沁水西文興村司馬第大門圖

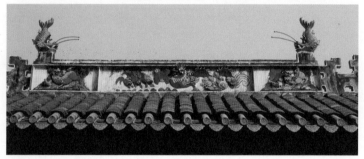

廣東東莞南社村祠堂屋頂（組圖）

　　和瓦當一樣，滴水也有"文滴"和"畫滴"，分別用文字和畫像裝飾，也有兩者並用的。在同一幢建築上，圓形瓦當和三角形滴水往往用同一種裝飾，如在明、清兩朝北京紫禁城的宮殿上用的都是龍紋，因為瓦當與滴水的外形不同，龍的姿態也不一樣，瓦當上用盤蜷的團形龍，而滴水上用行進中的行龍。

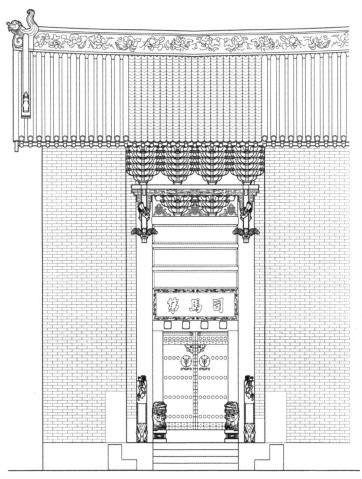

山西沁水西文興村司馬第大門圖

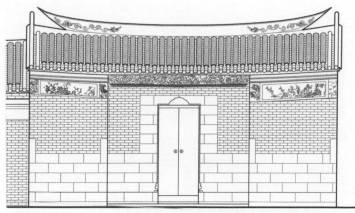

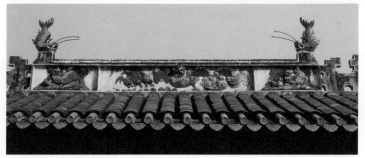

廣東東莞南社村祠堂屋頂（組圖）

　　和瓦當一樣，滴水也有"文滴"和"畫滴"，分別用文字和畫像裝飾，也有兩者並用的。在同一幢建築上，圓形瓦當和三角形滴水往往用同一種裝飾，如在明、清兩朝北京紫禁城的宮殿上用的都是龍紋，因為瓦當與滴水的外形不同，龍的姿態也不一樣，瓦當上用盤蜷的團形龍，而滴水上用行進中的行龍。

在合瓦屋頂上，下面的仰瓦和上面的覆瓦均用弧形的板瓦，在屋簷部位的仰瓦頭上有滴水，而在覆瓦頭上也像筒瓦的瓦當一樣，頂端連著一塊垂直向下的瓦頭，只是外形不是圓形而呈弧形，因為它像人的嘴唇，所以稱為"唇瓦"。唇瓦與滴水相配，故而有的滴水外形也由長三角變為扁形三角。它們頭上的裝飾有的統一，如上下均為雙龍或壽字紋；有的便不統一，唇瓦與滴水上不用同一種紋飾。

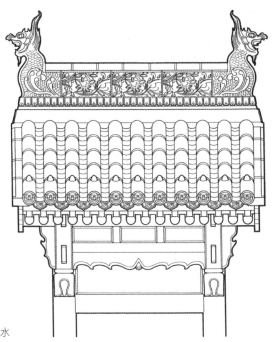

屋頂簷口瓦當與滴水

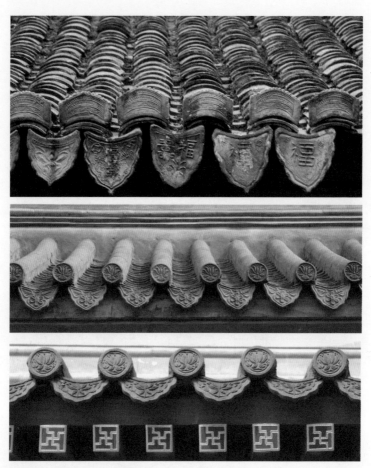

各地建築屋頂的滴水（組圖）

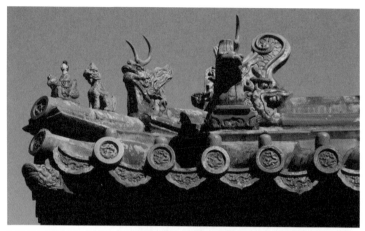

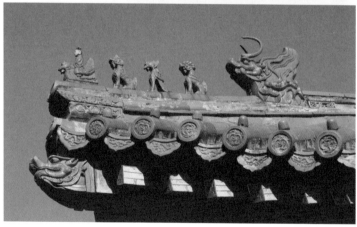

明、清宮殿屋頂的瓦當和滴水（組圖）

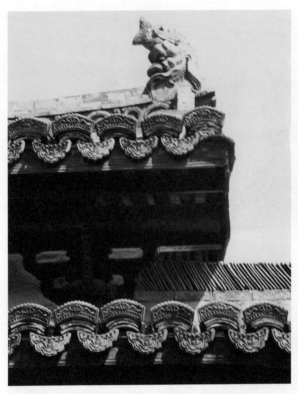

屋頂唇瓦

　　在南方一些廟堂和住宅的廳堂屋頂上，合瓦頂的簷口覆瓦
不用唇瓦，而是用白灰將瓦頭部封死，白灰比普通泥土防水性
強，所以也能起到保護作用。大片青灰色的瓦面，在屋簷邊上
有一圈白點組成的鑲邊，有的工匠還在這小小的白灰表面勾上
幾筆墨線，使屋頂變得生動起來。

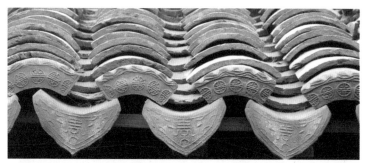

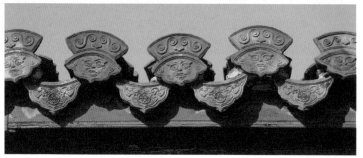

合瓦屋頂的瓦當和滴水（組圖）

　　用瓦作屋頂裝飾還表現在房屋的正脊上。兩面坡的屋頂在頂部兩面相交而形成一條屋脊，因為它處於正面，所以稱"正脊"。在廣大農村的住宅屋頂上，我們見到的正脊都是用普通的瓦片直立排列而成的，在正脊中央多用瓦片組成套圓、錢幣等形狀，高於屋脊而起到重點裝飾作用。稍講究一些的房屋正脊是用條磚砌築成條狀脊，在其中用瓦組成透空的花，成為一條空透的正脊。

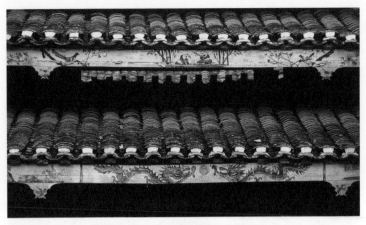

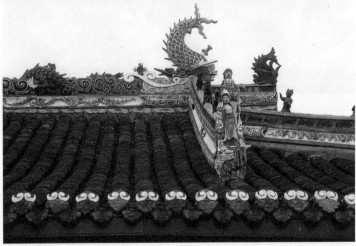

瓦頭用白灰的屋頂簷口（組圖）

各地建築屋頂瓦作正脊（組圖）

透空屋頂正脊（組圖）

　　明代成書的《營造法原》（姚承祖著）是一部記載江南地區
建築形式和制度的專著，其中有一張各式屋脊的圖，圖中舉出
的甘蔗脊、雌毛脊、紋頭脊、哺雞脊等多種屋脊，都是用直立
的瓦片組成脊身，瓦片上下用條磚封邊，只是在兩端脊頭處用
了不同式樣的正吻才有了不同的名稱。其實民間建築的屋脊千姿
百態，比書中所舉式樣更為豐富，只用普通的瓦片，通過工匠的
巧妙構思和精湛技藝，就可以製造出極豐富的屋脊式樣。

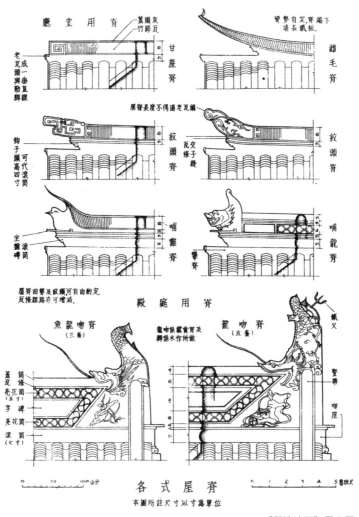

廳堂用脊

蓋頭灰
竹節瓦

甘蔗脊

老瓦成一垂直線
瓦頭與勒腳

彎彎自定脊端下
填長箔板.

雌毛脊

屋脊長度不得過老瓦頭

紋頭脊

鉤子頭可代高四寸

交子縫
瓦條縫

紋頭脊

坐蟹滾筒磚

哺雞脊

哺龍脊

攀脊

殿庭用脊

屋脊曲彎及紋頭可自由的定
瓦條縫路亦可增減.

魚龍吻脊
(三套)

龍吻絲露貨脊及
獅滾水所做

龍吻脊
(五套)

鐵义

蓋瓦
筒條筒
亮花筒
(五寸)
字磚
亮花筒
溟筒
(七寸)

警帶
吻座

各式屋脊

本圖所註尺寸以寸為單位

0　50　100公分

0　1　2　3　4　5營班尺

《營造法原》屋脊圖

瓦　　**129**

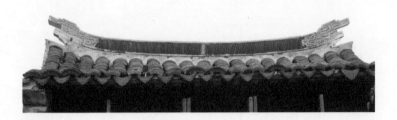

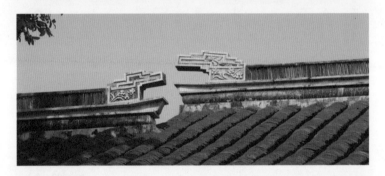

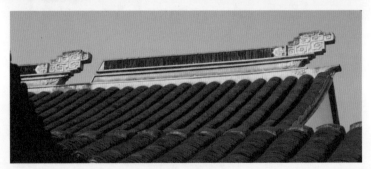

各式紋頭脊（組圖）

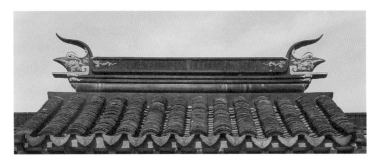

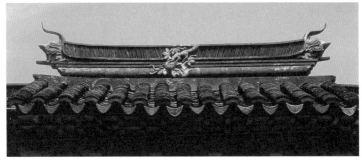

哺雞脊（組圖）

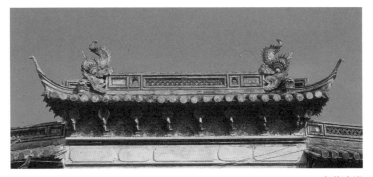

魚龍吻脊

琉璃瓦

　　琉璃瓦與琉璃磚在燒製工藝上完全相同，在前面琉璃磚部分已大致介紹過了。琉璃瓦與普通陶瓦在瓦坯所用原料上相同又不相同：相同是指用的均為泥土，不同之處是琉璃瓦坯的土質比普通陶瓦要求更高。琉璃磚瓦的胎質在北方稱"坩子土"，在南方稱"白土"，安徽當塗縣所產的白土質量最好，燒成後的琉璃磚瓦，其胎均呈白色。明代先後在南京和北京大規模建築朝廷宮殿，所用琉璃構件的原料都取自當塗縣。其他在山西、河南、陝西、四川等地也有此類白土，它的產地分佈較廣。

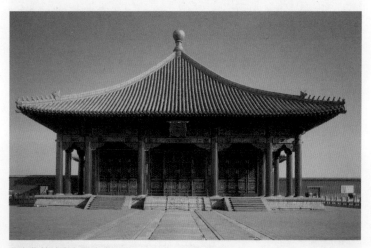

北京紫禁城中和殿琉璃瓦頂

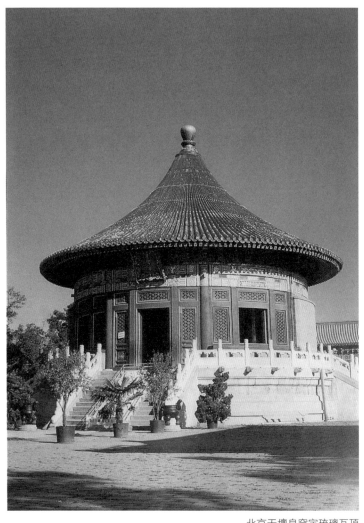

北京天壇皇穹宇琉璃瓦頂

白土自山中挖出後，先將土碾成細末，再注水和成泥漿，以人腳踩踏使之柔潤黏合，隨後置於陰涼處供製作各種琉璃製品的坯胎。將製作好的琉璃構件坯胎晾乾後放進窯中，第一次進窯燒時不上釉料，稱為"素燒"。素燒用煤或木柴作燃料，經高溫燒兩至三天，再冷卻一至兩天出窯。在經過素燒成形的磚瓦等製品表面塗上釉料，根據構件的需要，不同成分的釉料可以燒出不同的色彩。將上過釉的構件再放入窯中經低溫燒製出窯，即成為表面堅硬並有光澤的琉璃製品。

　　琉璃製品是隨著各地的工程建設而發展的，為了施工方便，燒製琉璃的窯址多設立在工程所在地的附近。明朝初年，明太祖朱元璋定都南京，為了適應南京宮城建設，在南京聚寶山和安徽當塗縣青山都設有專門的御窯。明成祖永樂皇帝將都城遷往北京，重新建造宮城，於是在京郊海王村設窯燒製琉璃磚瓦，為了保證質量，所用陶土都不遠千里，自安徽當塗運來。

　　明朝中葉以後，嘉靖至萬曆年間，由於社會相對穩定，經濟得到發展，各地民間大量修築寺廟，促進了琉璃構件的需求提升，於是在山西、山東、河北、河南等地的城鄉出現了一批大大小小的窯場。尤其是山西，由於當地盛產燃煤與陶土，琉璃業得到了很大發展，在晉中的平遙、介休、文水，晉東南的陽城等地均有大批民間窯場，為各類建築提供了各式各樣的琉璃構件。

如今我們在平遙城內的中心市樓和城隍廟屋頂上，以及介休城內的后土廟各殿堂的屋頂上，都可以見到五彩繽紛的琉璃瓦、琉璃吻獸。介休縣張壁村是一個不大的鄉村，在村的東、西寨牆

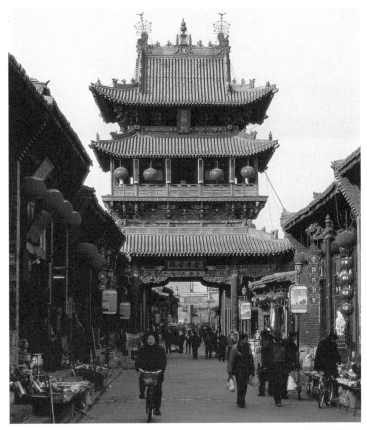

山西平遙市樓屋頂

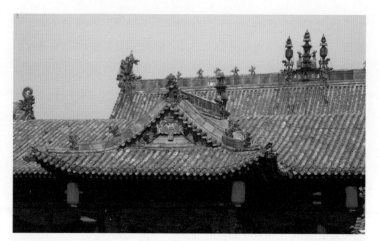

山西平遙城隍廟屋頂

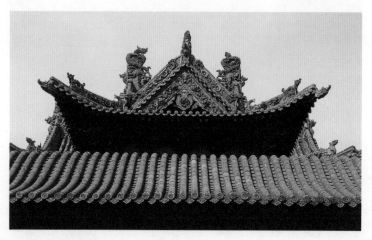

山西介休后土廟屋頂

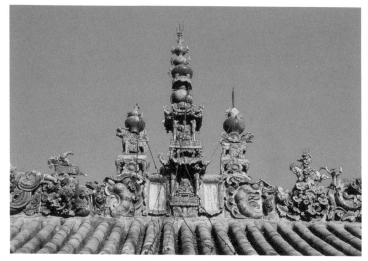

山西介休張壁村空王殿屋頂正脊

上各有一座小廟，就在這兩座小廟堂的屋頂上各有一條完全用琉璃磚瓦鋪建的正脊，脊中央用樓閣、麒麟、大象、寶瓶組成"三山聚頂"的裝飾，脊兩頭為龍頭形的正吻，還有騎著戰馬在脊上奔馳的武將。這些構件由黃、綠、藍、白諸色琉璃組成，特別是藍色近似孔雀翼毛之色，比普通藍色更鮮豔亮麗，故稱"孔雀藍"，在小廟簷廊裏還立著一座用琉璃磚貼面的石碑。從以上這些寺廟、市樓建築上可以看到明、清時期當地琉璃窰業的發達，是當時山西的一項重要手工業。

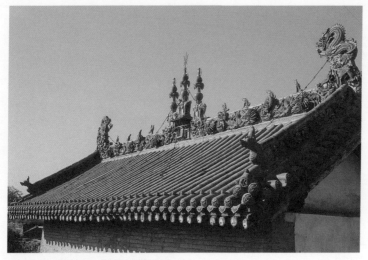

山西介休張壁村西方聖境殿屋頂正脊

（一）北京紫禁城的琉璃瓦

　　明成祖永樂皇帝登基後，將都城由南京遷至北京，並在元大都宮城的基地上重新建造新的宮城——紫禁城。紫禁城佔地七十二萬平方米，建築面積超過十六萬平方米。如果我們站在北京景山頂上向南俯視紫禁城，可以看到數百幢的宮殿建築屋頂幾乎全部用黃色琉璃瓦鋪設，在陽光照耀下像一片熠熠發光的黃色海洋。琉璃瓦質地堅實，表面有一層光亮的釉質，抗水性強，能夠長期使用而不易損壞，這自然成為宮殿屋頂首選材料。

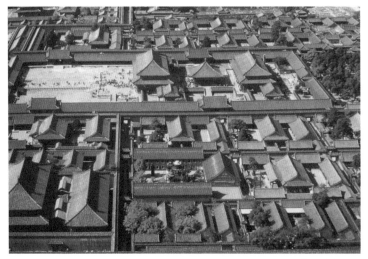

北京紫禁城鳥瞰圖

　　為什麼選用黃色琉璃瓦？前面已經介紹過，中國古代的陰陽五行學說把五種原色和五個方位互相組合，成為東方藍、西方白、南方赤（紅色）、北方玄（黑色）、中央為黃色。黃色居中，又是土地之色，在以農業為本的中國封建社會，自然將黃色視為“正色”，中和之色，位於諸色之上，由此奠定了黃色的神聖地位。在紫禁城之西的社稷壇是皇帝行祭拜社稷之禮的地方，高出地面的四方形祭台上鋪著由全國各地取來的土，象徵著“普天之下莫非王土”。土分五色，赤、青、黑、白各據一方，黃色土被放在中央。自唐朝開始，黃袍成為皇帝的專用服

裝，"黃袍加身"意味著登上皇位。皇帝的文告稱"黃榜"，皇帝專用乘車稱"黃屋"，連土生土長的道教也崇尚黃色，把道教神仙的神諭寫在黃紙上。

　　一種色彩的比喻和象徵性是帶有地域性的，是與一個地域、民族的歷史、文化密切相關的。在中國具有神聖意義的黃色在西方卻具有完全相反的意義。意大利文藝復興時期藝術巨匠達芬奇創作的著名油畫《最後的晚餐》，其中圍在餐桌四周的眾人皆穿的是紅色、藍色服裝，唯獨背叛耶穌的猶大身著黃衣。在當時歐洲人的心目中，黃色具有背叛的意思。

　　19世紀末20世紀初，歐美國家的一些報社為了爭取讀者擴大銷售量，在報刊上發表一些有關暴力、色情的消息，甚至無中生有地編造假新聞，為了減少視力的疲勞，專用一種淺黃色的紙張印刷這類文章。這種做法引起了社會輿論的批評，將它們稱為"黃色報紙"、"黃色新聞"，所以逐漸形成了用"黃色新聞"代表有低級、暴力、色情等內容的新聞的情況。總之，黃色被賦予了與神聖相反的、負面的象徵意義。

　　西方的文藝復興時期相當於中國明王朝的初期和中期，但即使《最後的晚餐》將黃色作為叛徒猶大的服色，也無法否定黃色在中國的神聖地位。紫禁城還是用了一片黃色的琉璃瓦，它以明亮的色彩，在藍天的對比和襯托下，表現出一種封建皇帝所祈求的鮮豔、濃烈與喧嘩。

在龐大的紫禁城宮殿群中，也可以找出幾處不全用黃琉璃瓦頂的處所，例如宮城中幾處園林和專作藏書的文淵閣。園林是供帝王和皇子、后妃休息遊玩的場所，在這裏有栽植的樹木、花草，有石堆的假山，挖掘的水池，還在其中修建亭、台、樓閣。御花園是宮城中最大的御園，由於位居紫禁城中軸的北端，所以還維持著左右對稱的佈局，但是在一些亭榭建築上中心用了綠色琉璃瓦，四邊用黃琉璃瓦鑲邊，稱為黃瓦"剪邊"。宮城內另一處花園位於寧壽宮西側，寧壽宮是乾隆皇帝專

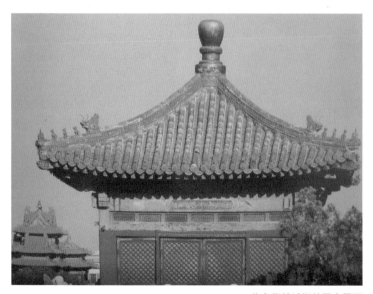

北京紫禁城御花園亭屋頂

北京紫禁城寧壽宮花園亭屋頂

為他退位當太上皇時使用的宮殿。乾隆一生酷愛園林，所以在宮旁小塊地上專門修造了一處園林，俗稱“乾隆花園”。在這座小園的多座軒閣亭廊上用了不同色彩的琉璃瓦，有黃瓦綠剪邊的，有綠瓦黃剪邊的，還有藍瓦黑剪邊的，由於用了這些多彩的琉璃瓦，所以建築與四周的植物、堆石更為和諧，使園林整體環境更顯活潑生動。

文淵閣為紫禁城中存藏圖書和供皇帝讀書的地方，閣高兩層，面寬五間，在屋頂上卻鋪著黑色琉璃瓦。我們考察遼寧瀋陽清朝初期的宮殿群，也有這樣一座存藏圖書的“文溯閣”，它的屋頂上也鋪的是黑色琉璃瓦，這自然不是偶然現象。因為中國古代建築為木結構，最怕火災，存藏書的建築就更怕火災，而黑色在五色中居北方位置，與五行中的水相應，四神獸中的水生動物龜也處於這個位置，稱為“玄武”，所以黑色具有水的象徵意義，水能剋火，因此在文淵閣、文溯閣的屋頂上都用了黑色琉璃瓦。文淵閣四周植四季常青的松樹，閣前有池水，具有園林的環境，所以文淵閣不用紅色柱子而用了綠色立柱，屋頂的黑色瓦特別用了綠色的剪邊，黑綠二色與青松、綠水相配，營造出一種寧靜的讀書環境，在輝煌、熱鬧的宮殿建築群體中，成為一處特殊的所在。

北京紫禁城文淵閣

遼寧瀋陽故宮文溯閣

（二）園林建築的琉璃瓦

　　從紫禁城幾座小園林中可以看出，一些園林的皇家建築上也用了不同顏色的琉璃瓦，其他園林建築的用瓦就更是多變。古代能夠用琉璃瓦鋪頂的都屬於重要建築，在園林中首推皇家園林建築。北京頤和園是清乾隆時期建築的最後一座大型皇家園林，它正處於清代園林建設的高峰期，體現出了中國古代園林技術與藝術的最高水平。它身為皇家建築，需要體現出皇家建築的宏偉與氣勢，但它又是園林，不同於紫禁城，所以又要表現出中國古代山水園林的自然意境。頤和園主要由萬壽

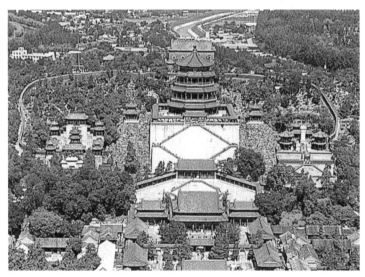

北京頤和園排雲殿建築群（1）

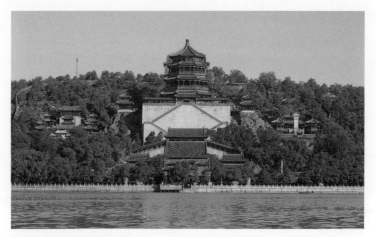

北京頤和園排雲殿建築群（2）

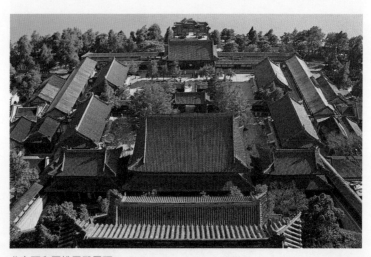

北京頤和園排雲殿屋頂

山與昆明湖組成，形成山臨水、水環山的大格局。其主要建築群 —— 排雲殿、佛香閣建造在萬壽山的前山中軸線上，沿山勢而建，由山腳至山頂，形成一組十分有氣勢的皇家建築。排雲殿的殿堂上全部用黃琉璃瓦鋪設，更顯出了皇家建築的氣勢。但是這裏畢竟是園林而非單純的皇宮，所以在排雲殿之後的佛香閣屋頂及各層腰簷上都用了黃琉璃瓦、綠色剪邊，佛香閣之後的智慧海無樑殿上更用黃綠二色琉璃瓦，在屋頂上組成花樣裝飾。

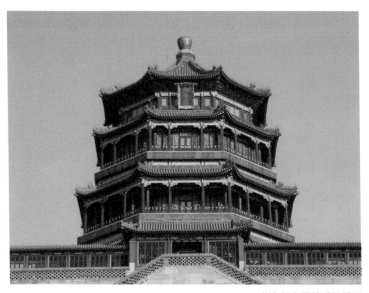

北京頤和園佛香閣屋頂

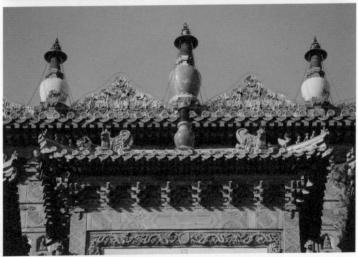

北京頤和園智慧海無樑殿屋頂（組圖）

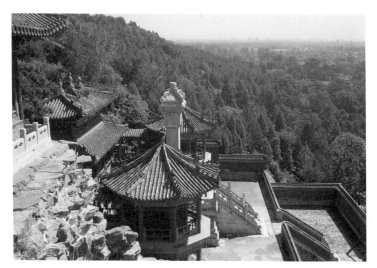

北京頤和園轉輪藏佛寺屋頂

　　再向中軸線的兩側觀察，佛香閣兩邊的山石上各建有一
座四方亭子，它們的屋頂也用黃瓦綠剪邊；再往兩側，東有轉
輪藏，西有五方閣，它們都是佛教建築，由多座小殿堂組合而
成。在這些殿堂的屋頂上用的全都是綠色琉璃瓦，而這一大群
建築四周皆有松柏包圍，所以從屋頂上可以看到中心軸線上前
為黃，後為黃綠；兩側由黃綠過渡至全綠，然後融入大片長青
的松柏之中。可以這樣說，在頤和園既有皇家建築氣勢又不失
園林意境的總體設計中，建築屋頂上瓦的色彩起到了很重要的
作用。

（三）廟堂建築的琉璃瓦

　　廟堂建築指的是佛、道、伊斯蘭等宗教的寺廟，以及各地敬神仙、拜祖先的各種廟宇和祠堂。北京城內的西苑、後海和城郊的圓明園、頤和園都屬皇家園林，它們既是帝王休息遊玩之所，又供皇帝在裏面辦政務、敬佛拜神，所以稱為 "離宮" 型園林。園內少不得建有佛寺等寺廟，頤和園和西苑內都有多座佛寺供皇帝使用。北京北海的瓊華島上有一座永安寺，這是一座佛教寺院，由多座殿堂和一座喇嘛塔組成。佛寺殿堂的屋頂上用黃、綠、黑諸色的琉璃瓦組成菱形的幾何紋樣作裝飾，使它們與四周的植物山水環境融為一體。

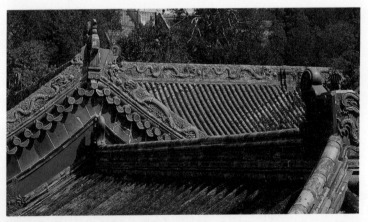

北京北海永安寺大殿屋頂

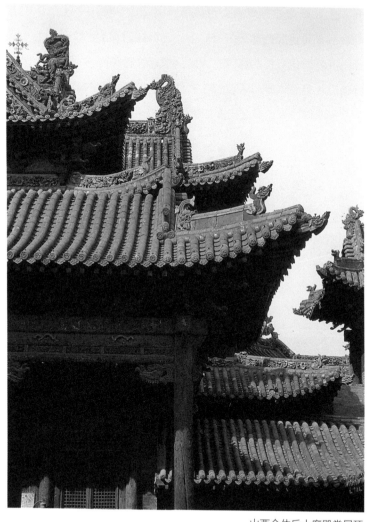

山西介休后土廟殿堂屋頂

由於廟堂建築是廣大百姓敬神信仰的活動中心，所以在各地城鄉都是重要的建築，有的還成為城鄉的政治、文化中心，成了一座城市或鄉村的標誌。因此這類廟堂建築大多規模宏大，裝修講究，位居城鄉中心位置。在建築中，用講究的琉璃瓦鋪頂成為常用的辦法，尤其在出產琉璃瓦的地區，更是普遍現象。

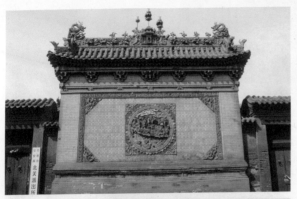

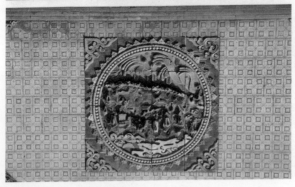

山西介休后土廟影壁（組圖）

山西平遙城隍廟正殿屋頂

山西平遙城隍廟側殿屋頂

山西介休市是古代民間燒琉璃窰的傳統地區，介休城內的后土廟的殿堂、樓台屋頂上就廣泛地用琉璃瓦作裝飾，有在青瓦底上用黃綠色琉璃瓦拼出幾何形花飾的，有用青瓦綠剪邊的，有用黃色瓦當和綠色滴水的。后土廟的幾座磚影壁上也用黃或綠色琉璃瓦作壁頂，在影壁身上也用藍黃二色琉璃拼成花飾。這些五彩的琉璃使后土廟的形象顯得豐富而生動。如今當地燒製琉璃的技藝已列入"國家級非物質文化遺產名錄"。

　　山西平遙也是古代民間琉璃窰集中的地區，城內的城隍廟也廣泛地使用了琉璃瓦。在主要大殿的屋頂上用黃藍二色琉璃瓦組成菱形裝飾，使屋面好似一塊織有花飾的地毯；兩邊的側殿上也在青瓦面上用黃綠二色琉璃瓦拼上幾何形花飾，而且這些屋頂都有用黃、綠、藍諸色琉璃構件組成的屋脊、正吻、小獸，使城隍廟建築顯得熱鬧非凡，成為平遙古城中一處重要的廟宇。

　　琉璃磚瓦和各式各樣的琉璃構件，使自古即重視裝飾的中國建築變得更加多彩。

| 責任編輯 | 許正旺 |
| 書籍設計 | 任媛媛 |

書名	磚瓦
著者	樓慶西
出版	三聯書店（香港）有限公司
	香港北角英皇道 499 號北角工業大廈 20 樓
	Joint Publishing (H.K.) Co., Ltd.
	20/F., North Point Industrial Building,
	499 King's Road, North Point, Hong Kong
香港發行	香港聯合書刊物流有限公司
	香港新界大埔汀麗路 36 號 3 字樓
印刷	美雅印刷製本有限公司
	香港九龍觀塘榮業街 6 號 4 樓 A 室
版次	2019 年 1 月香港第一版第一次印刷
規格	大 32 開（142 × 210 mm）160 面
國際書號	ISBN 978-962-04-4289-6

© 2019 Joint Publishing (H.K.) Co., Ltd.

Published & Printed in Hong Kong

本書原由清華大學出版社以書名《磚瓦》出版，經由原出版者授權本公司在中國香港特別行政區、澳門特別行政區和台灣地區出版發行本書。